Mandalas góticos y florales

Láminas antiestrés para colorear para adultos

Abbie Faith

Copyright © 2017 Abbie Faith
All rights reserved.
ISBN: 1542722926
ISBN-13: 978-1542722926

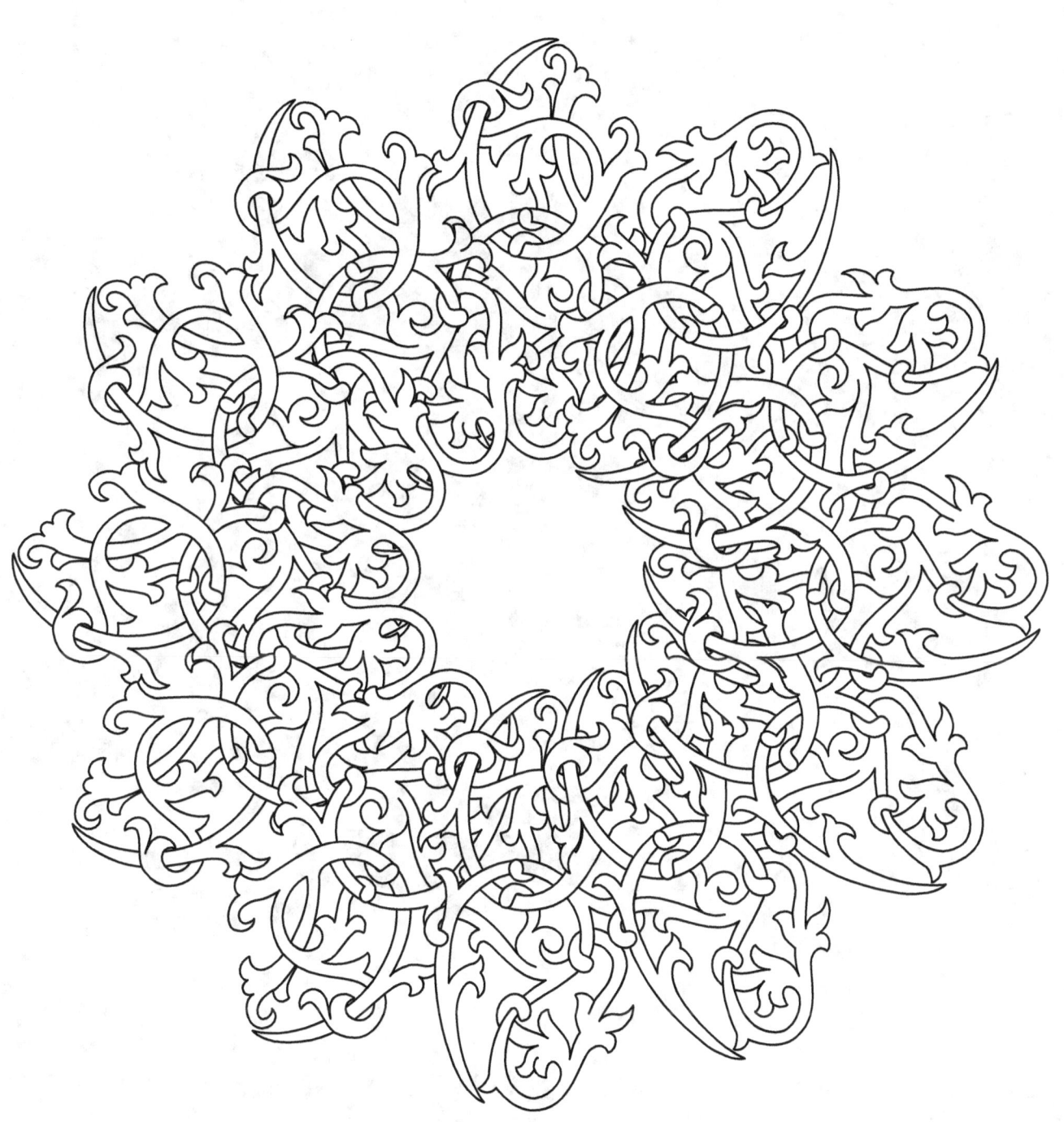

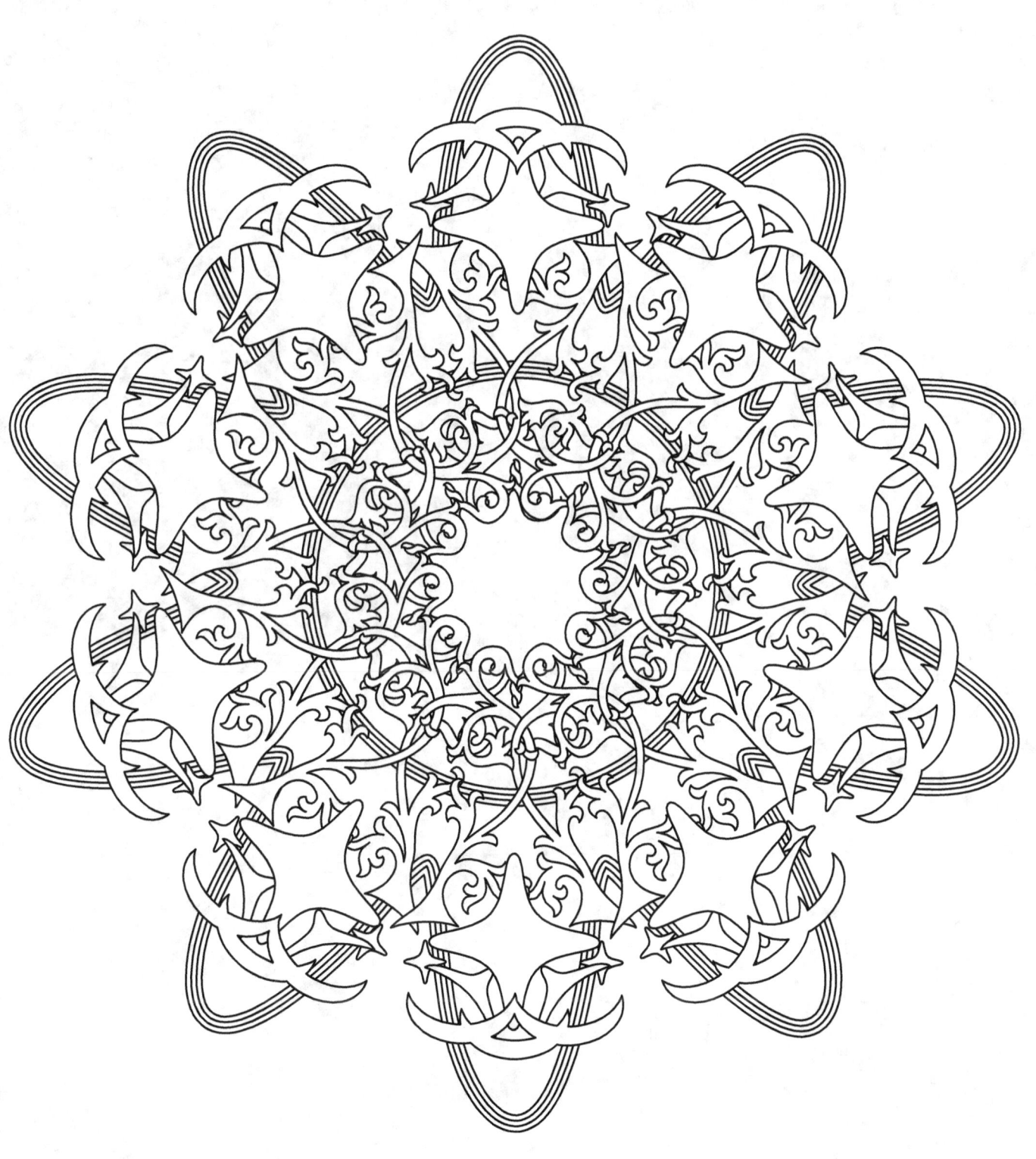

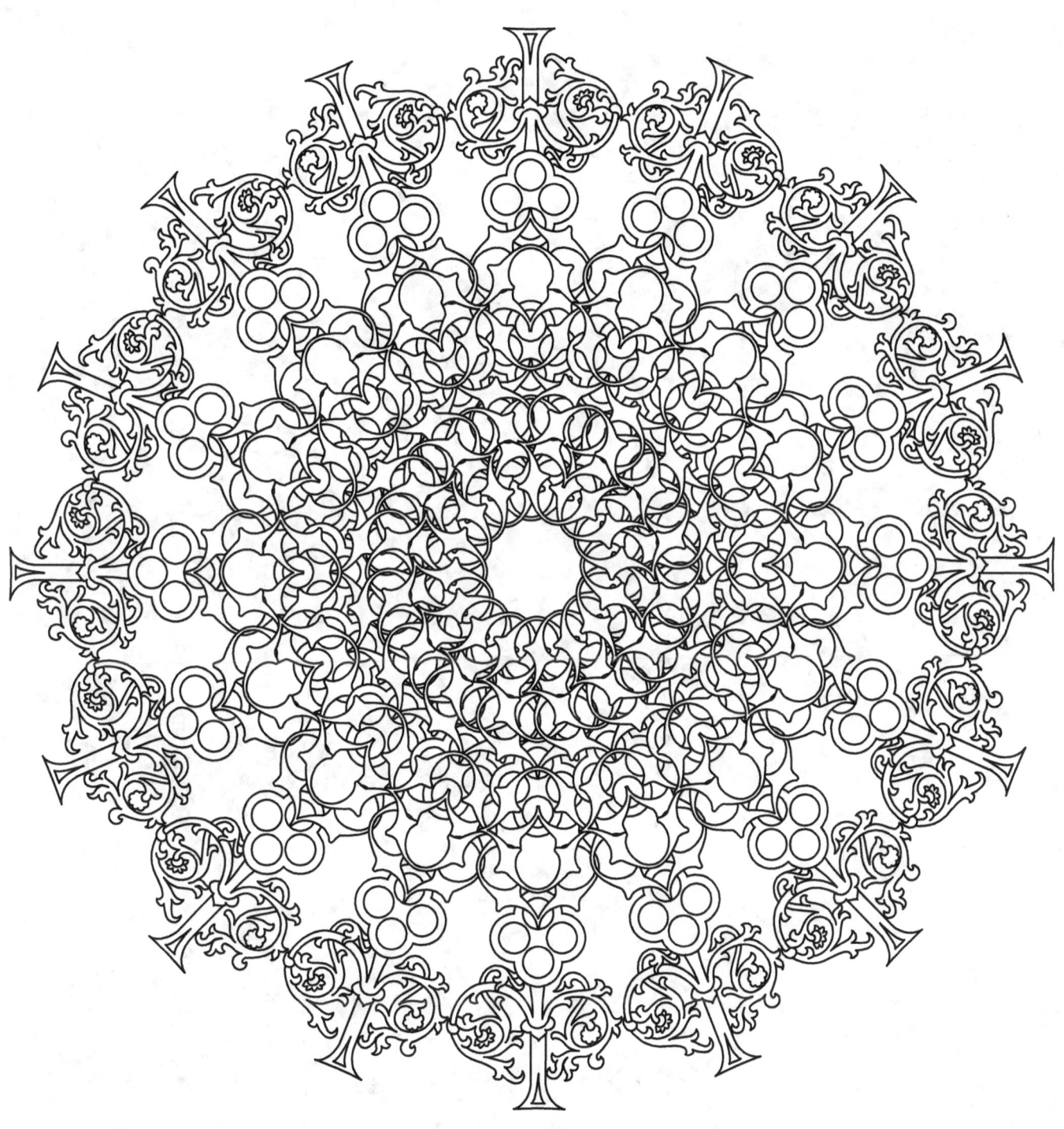

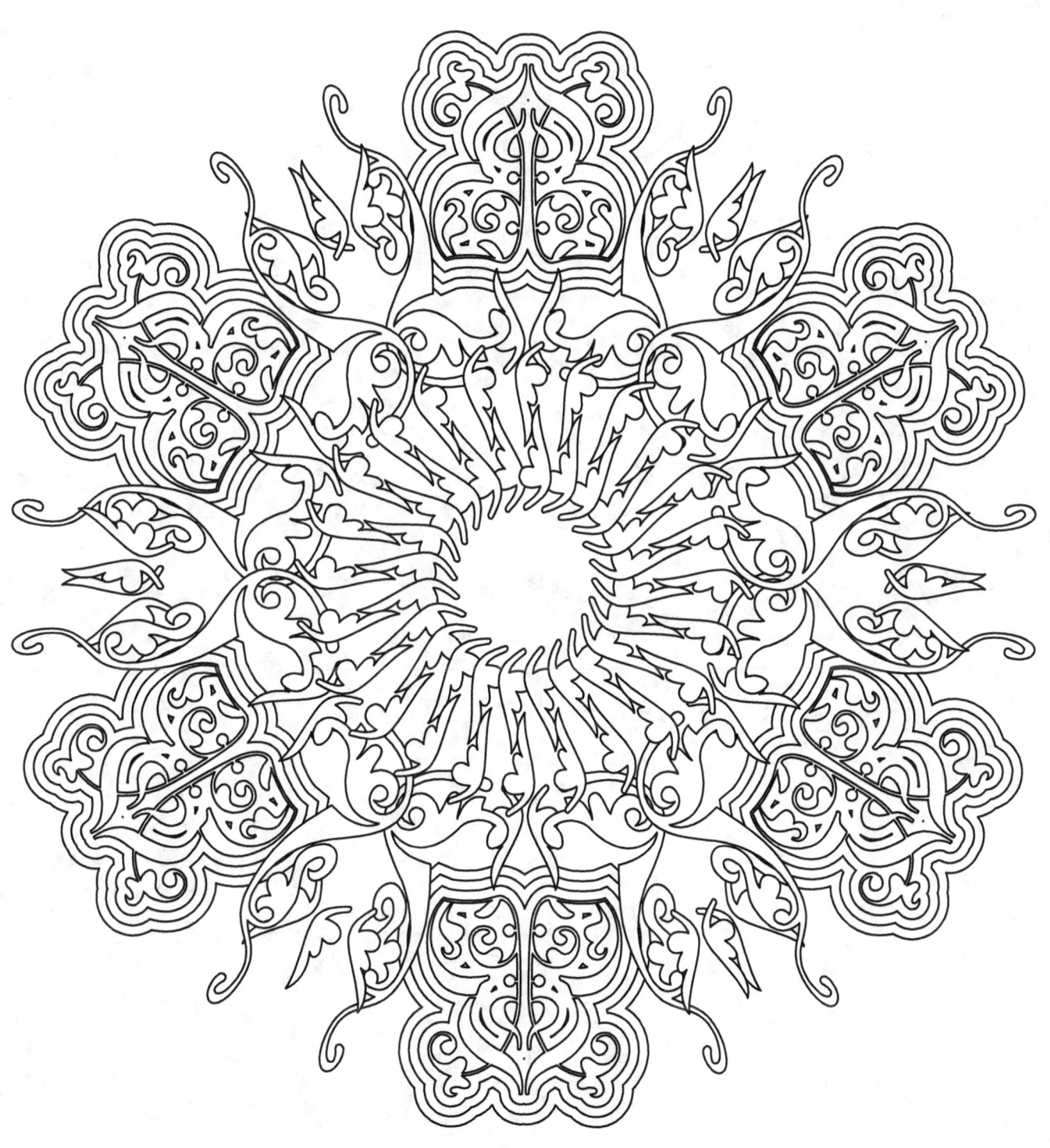

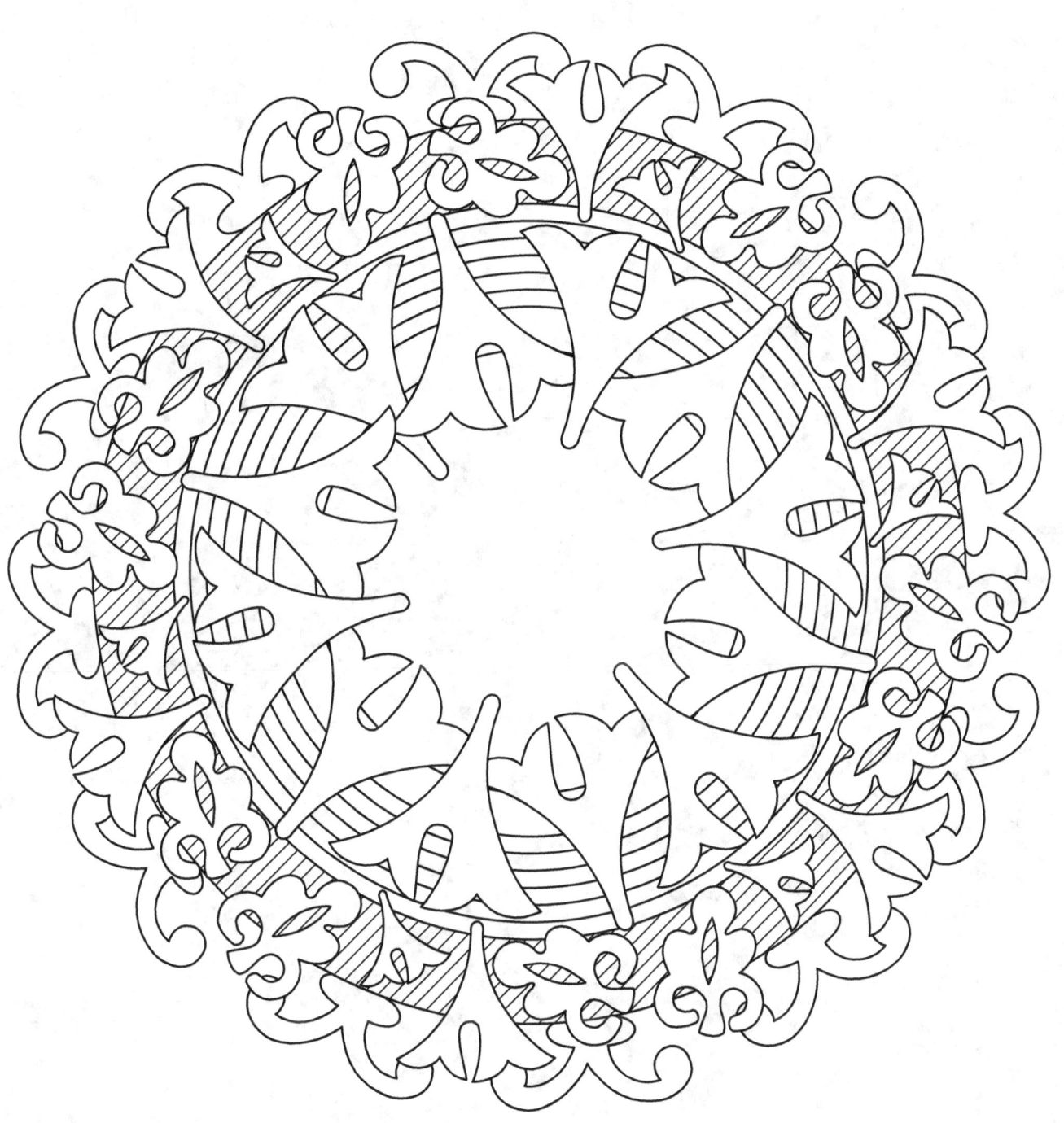

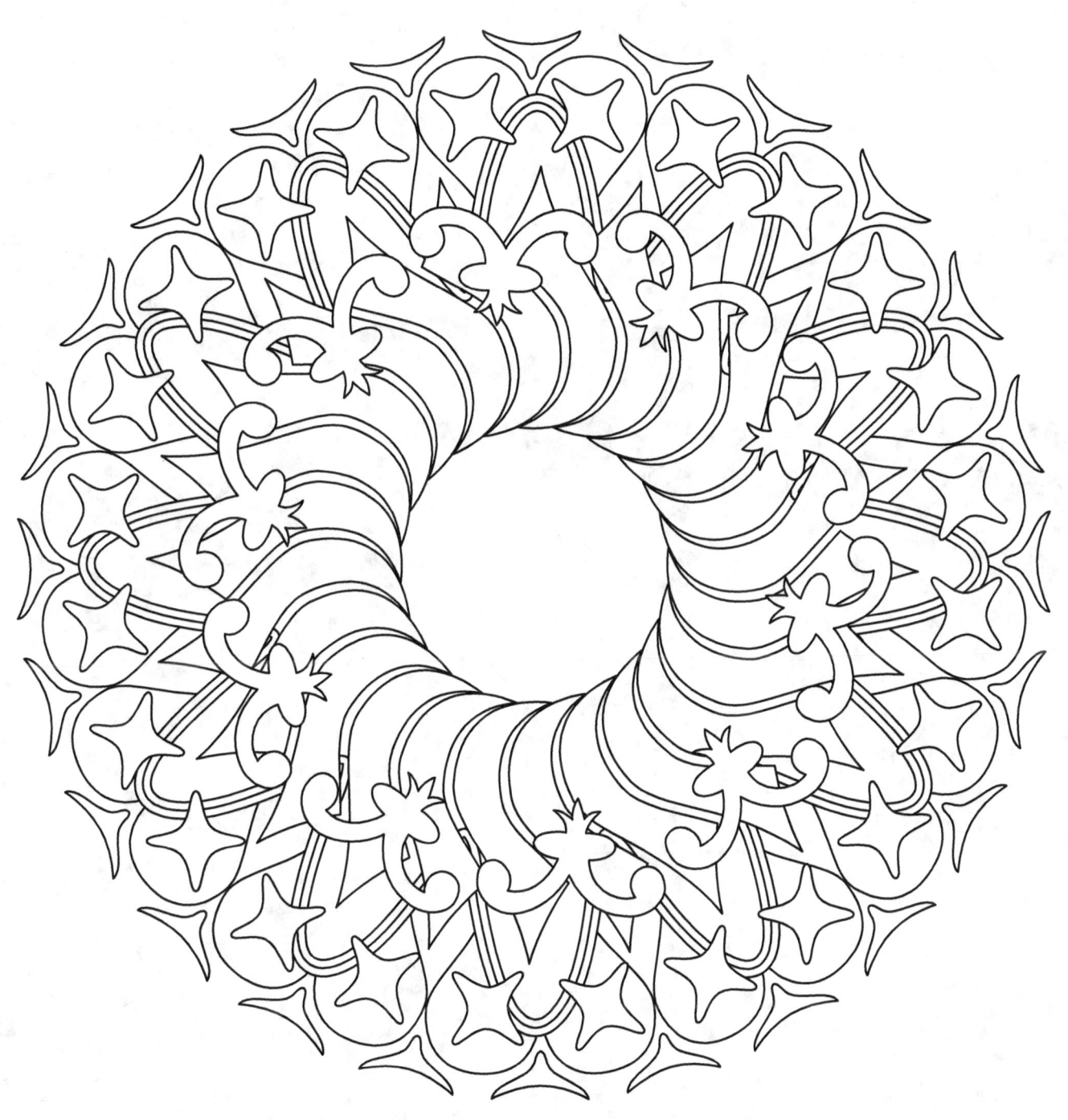

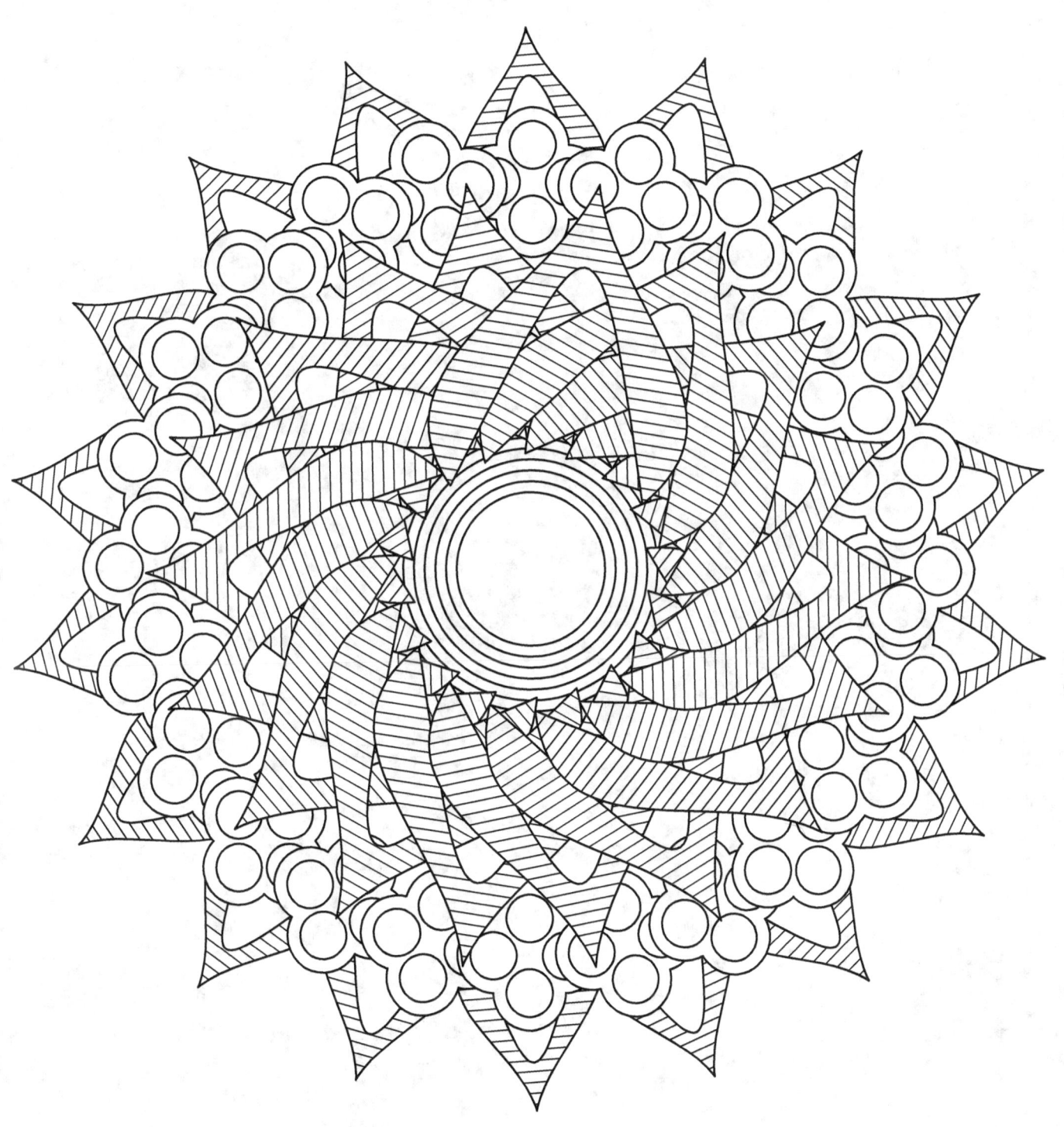

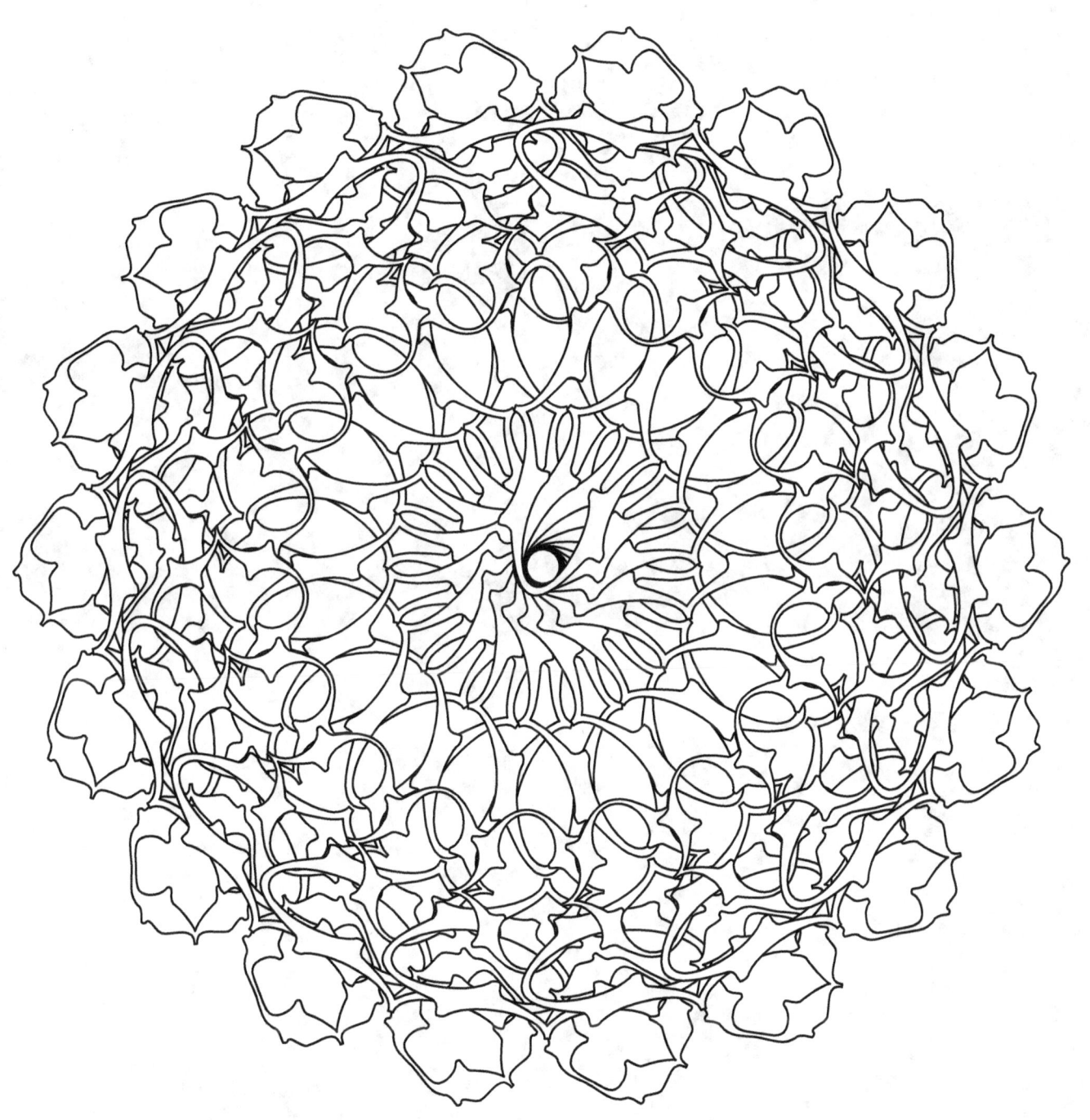

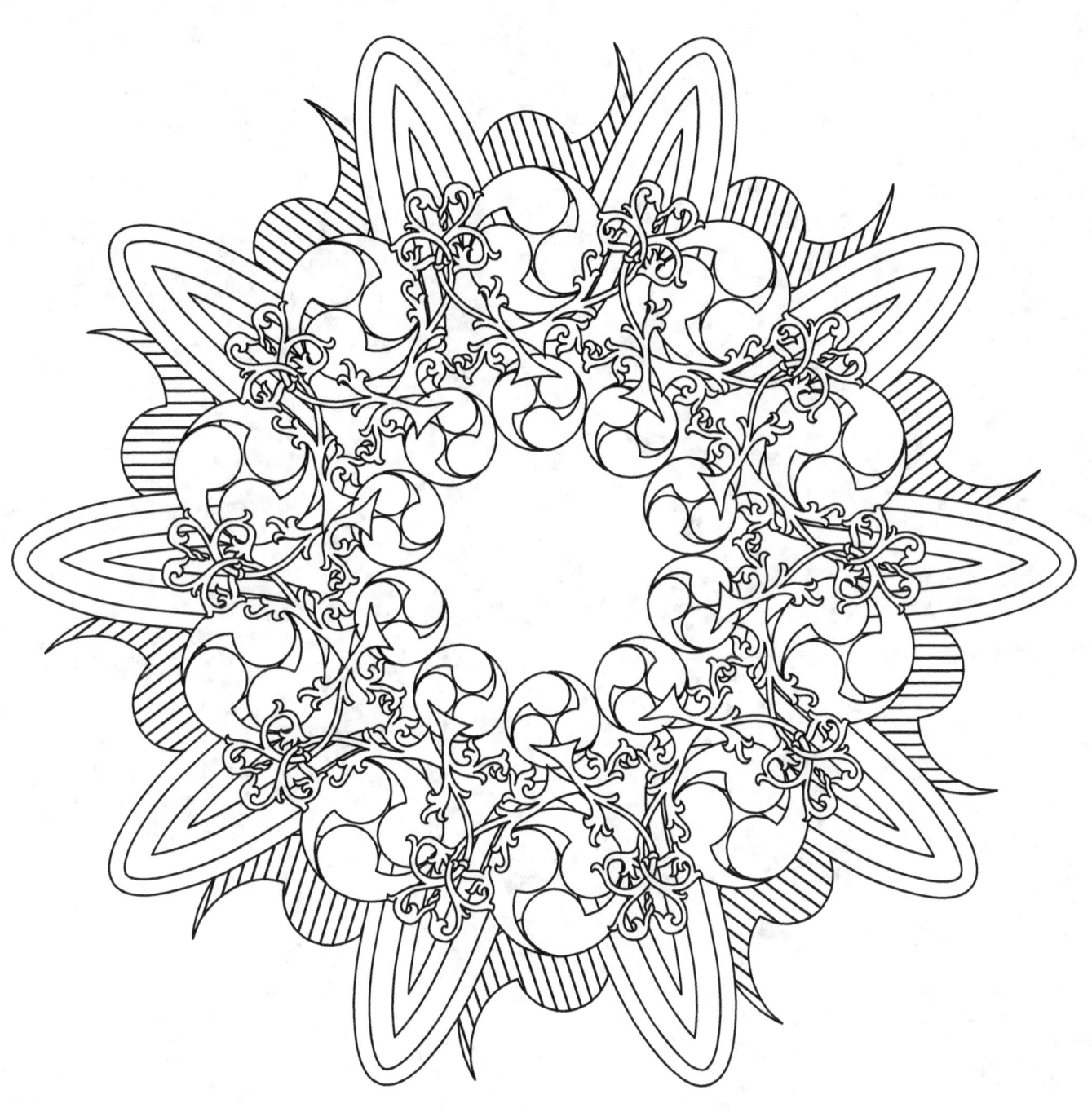

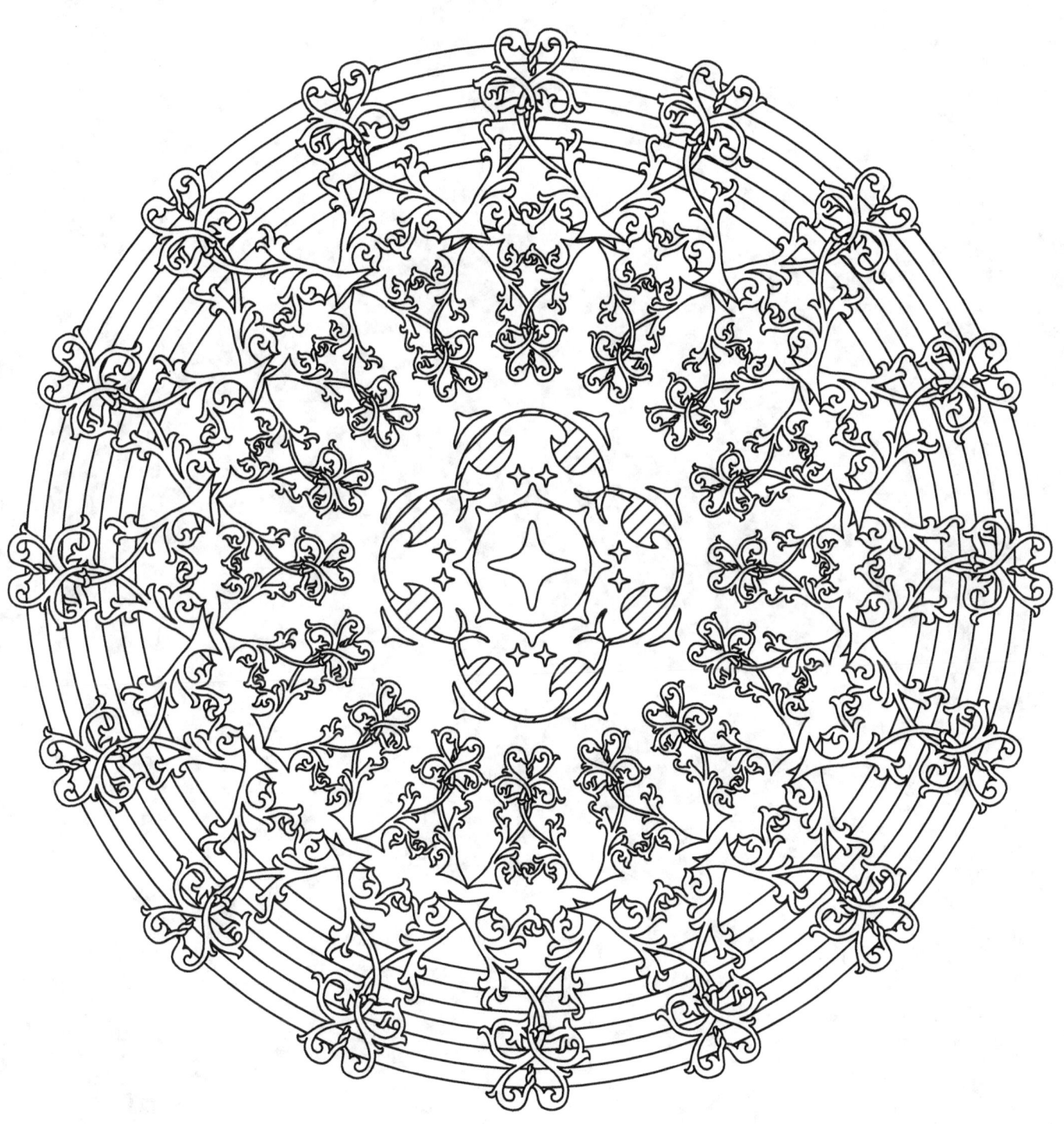

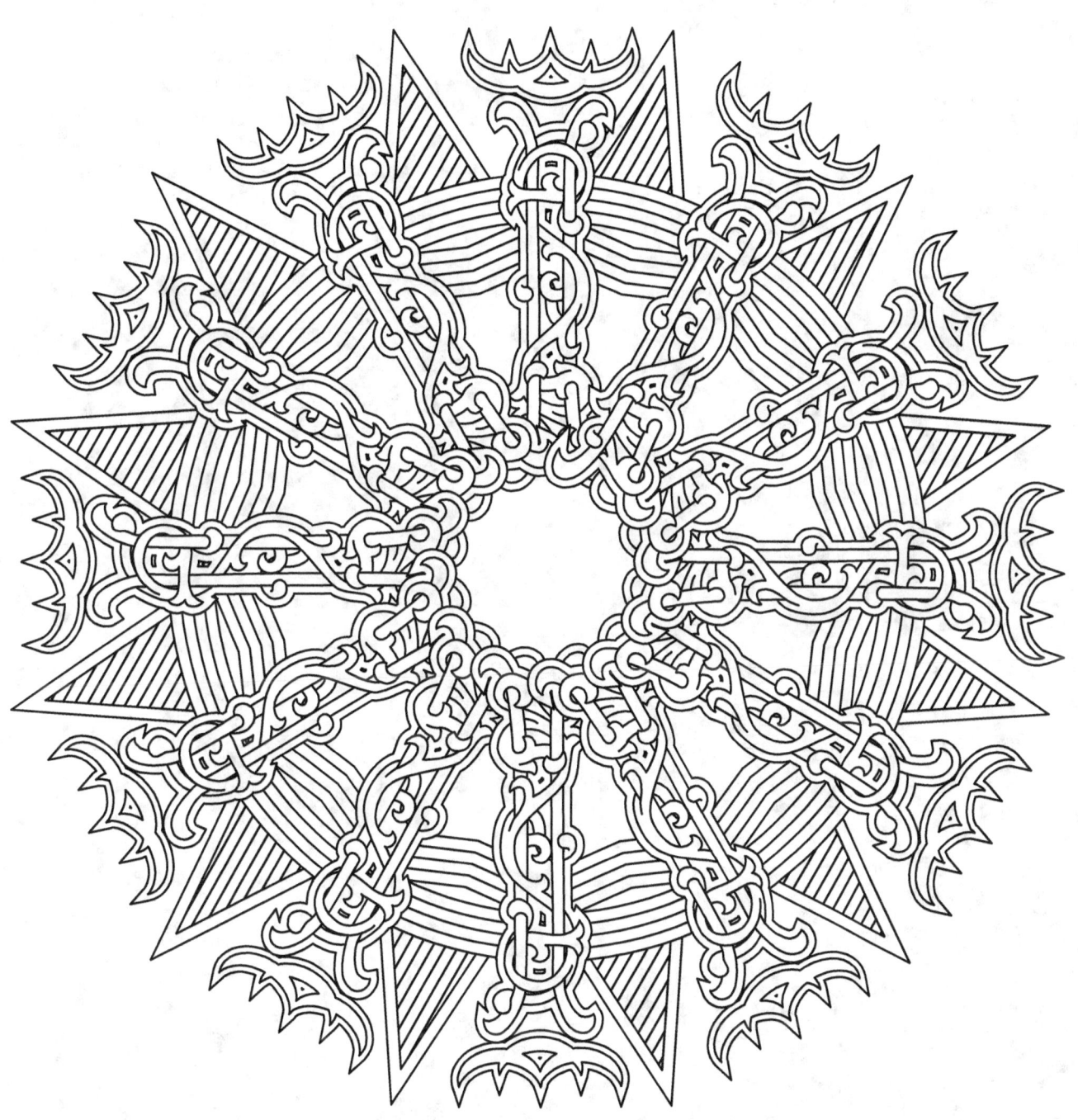

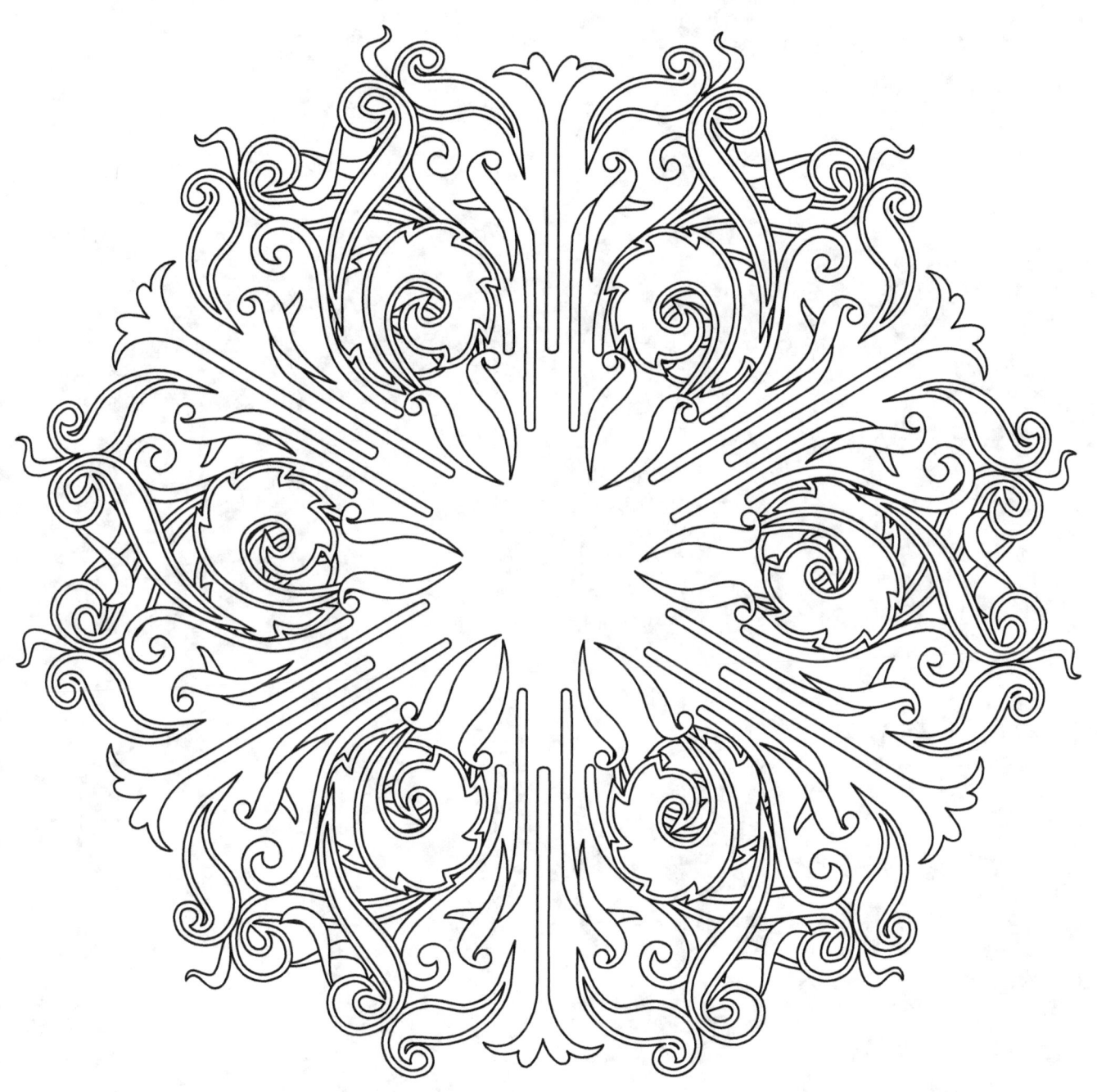

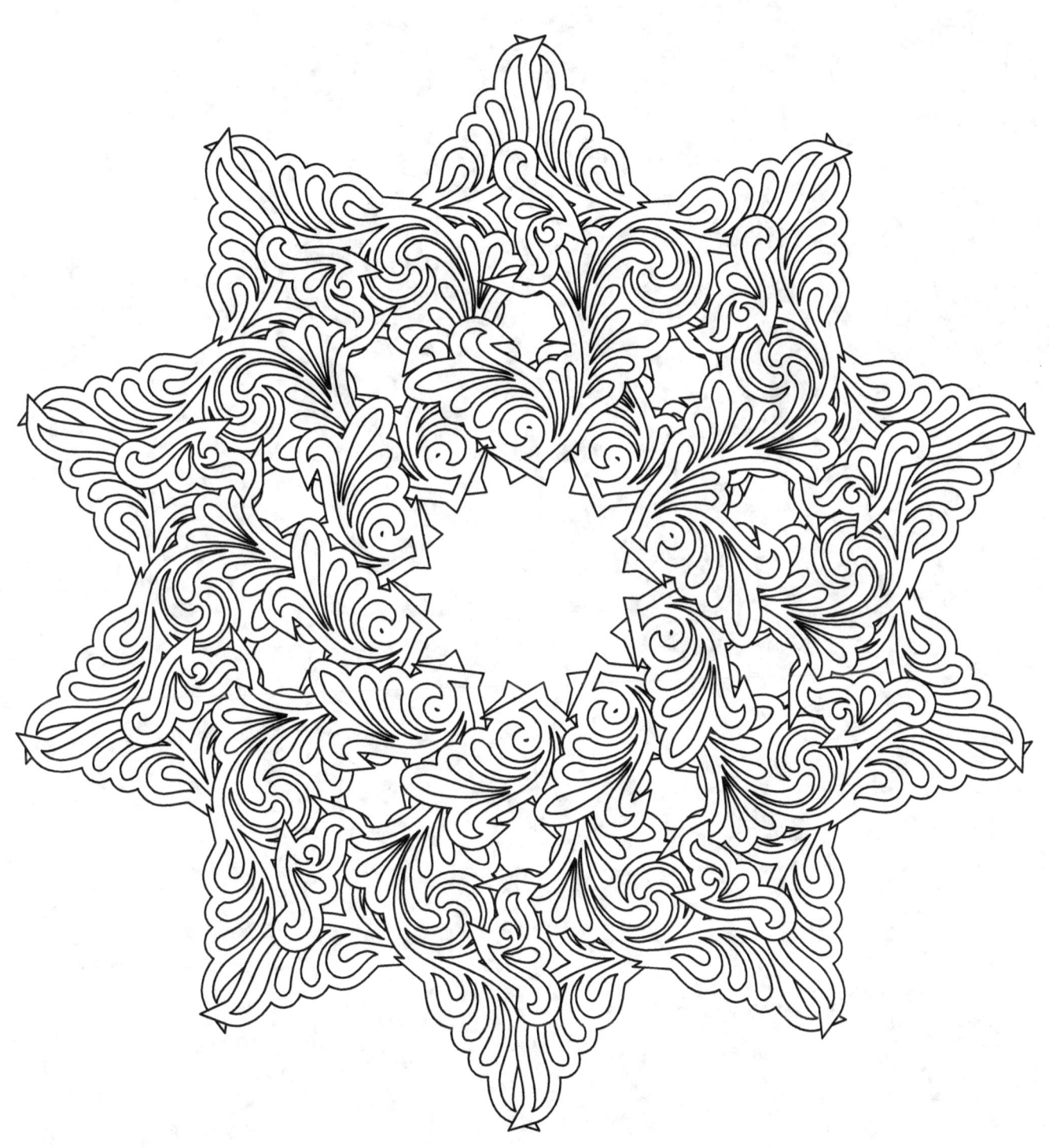

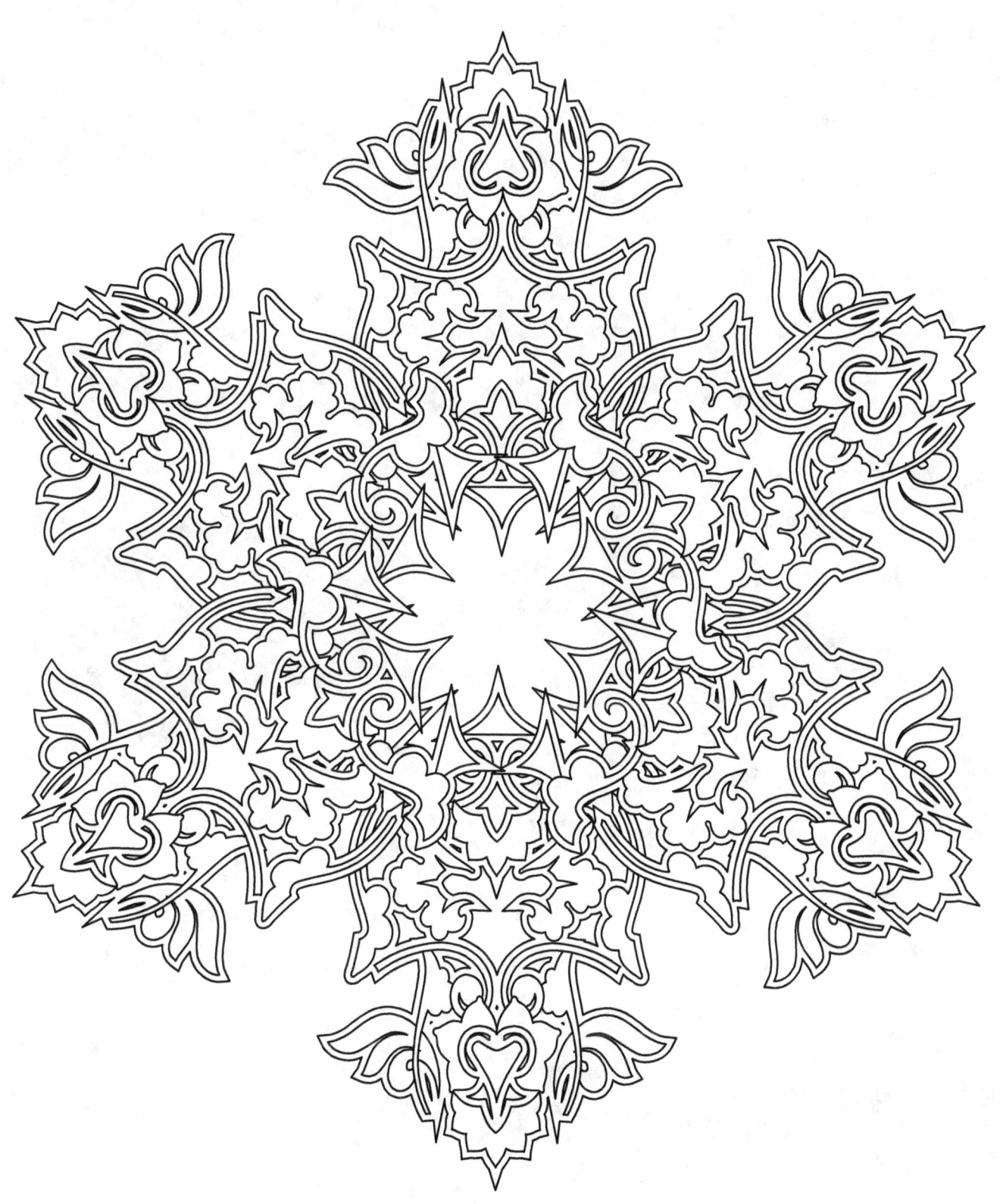

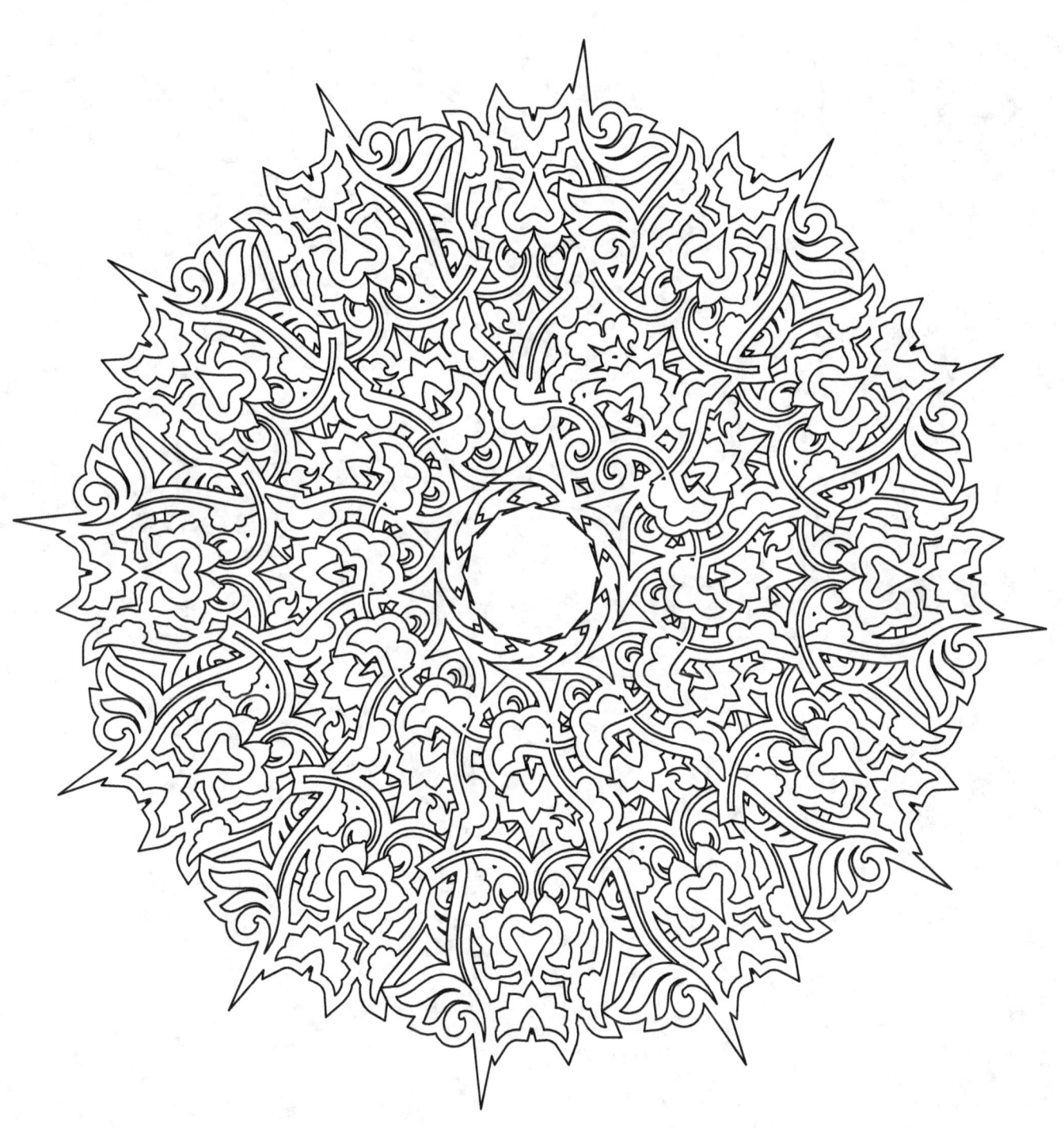

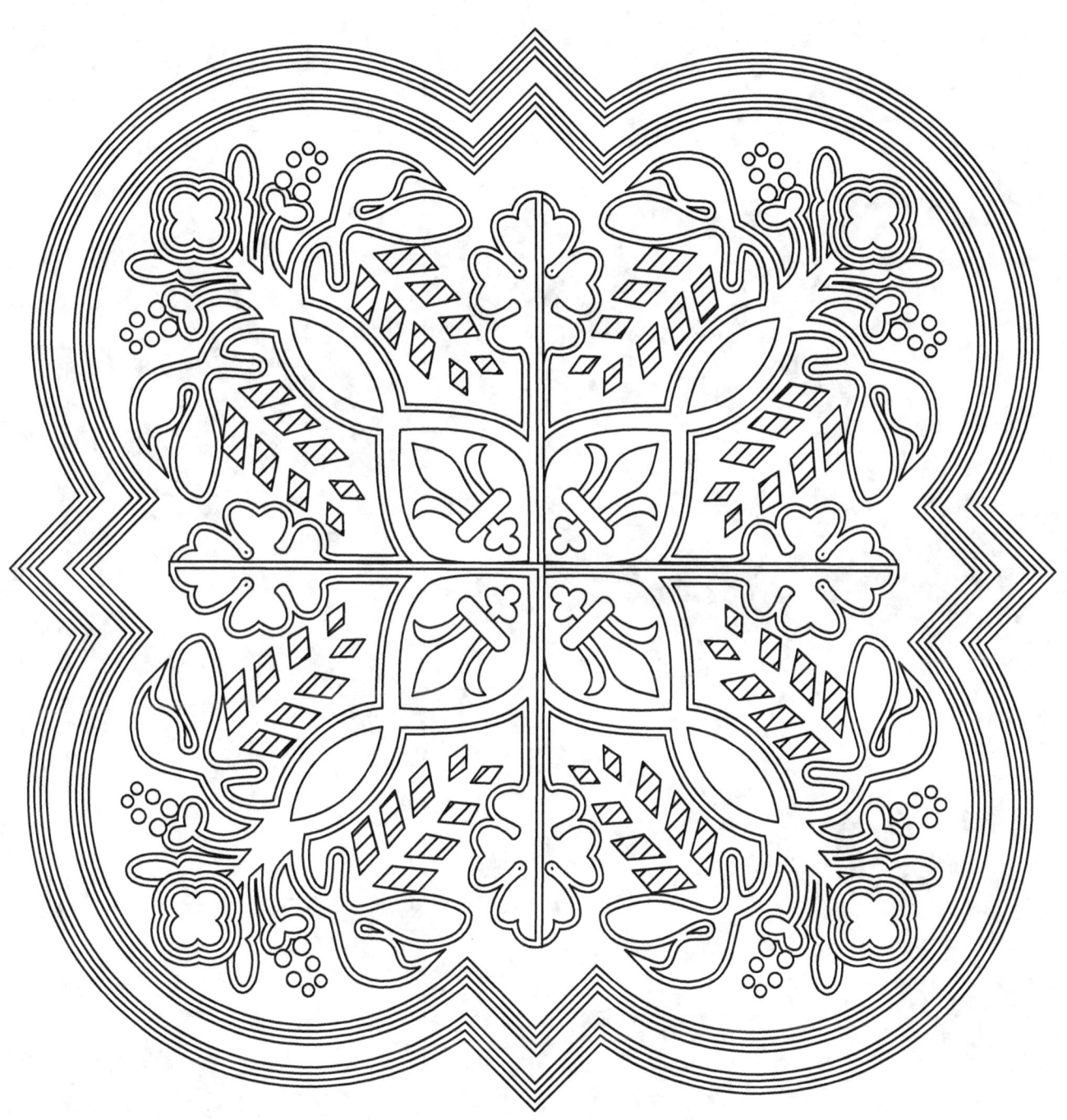

50

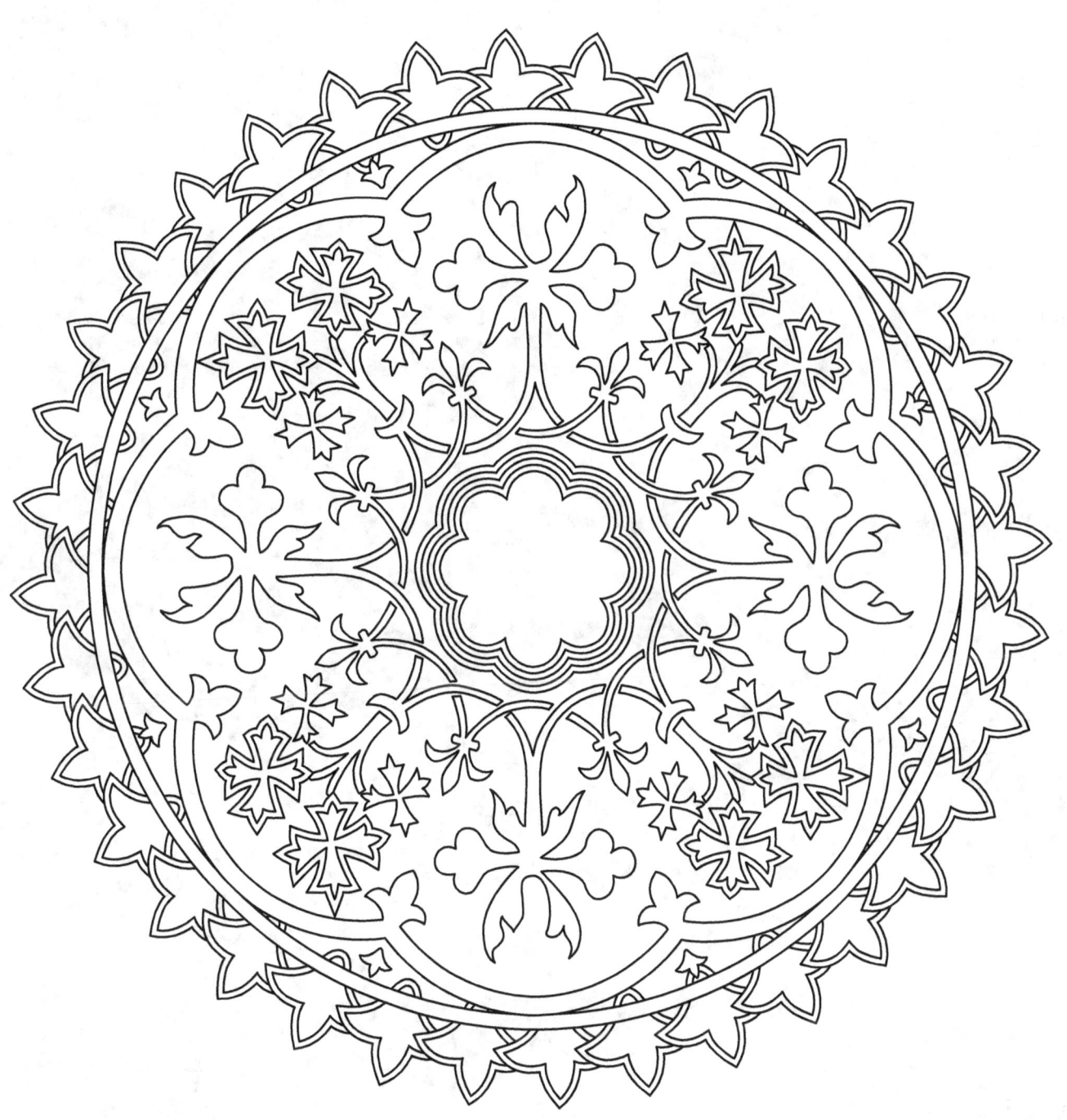

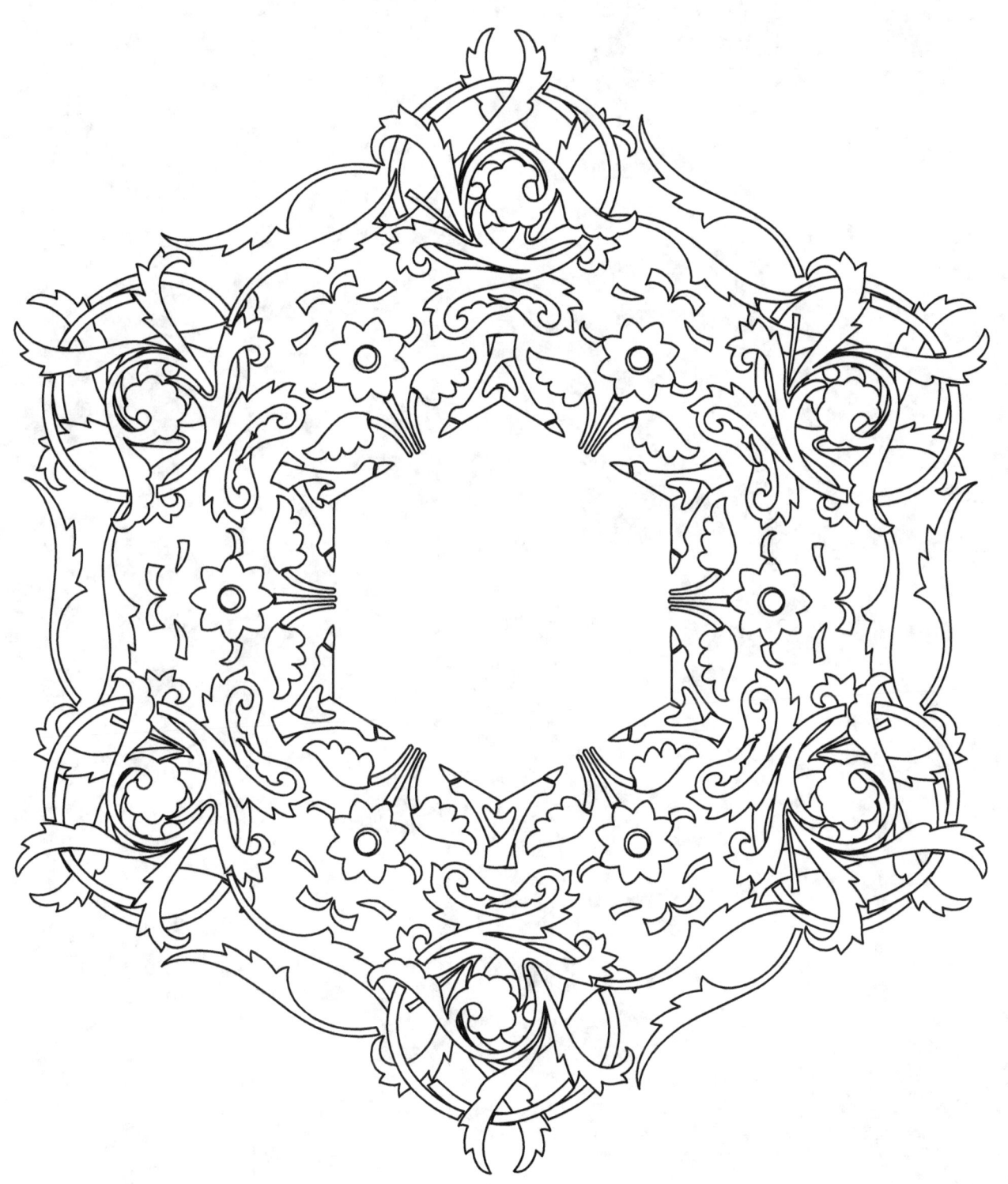

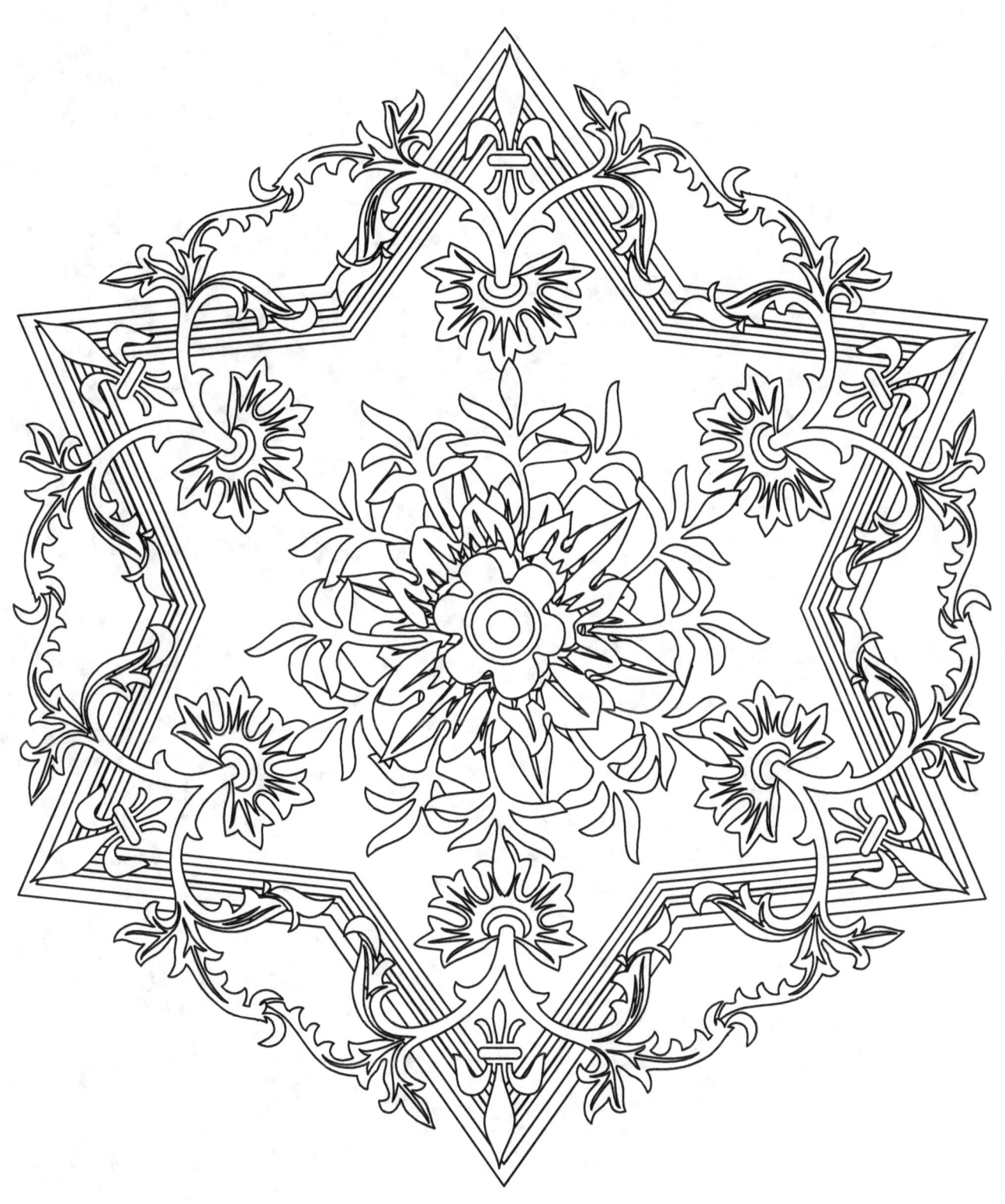

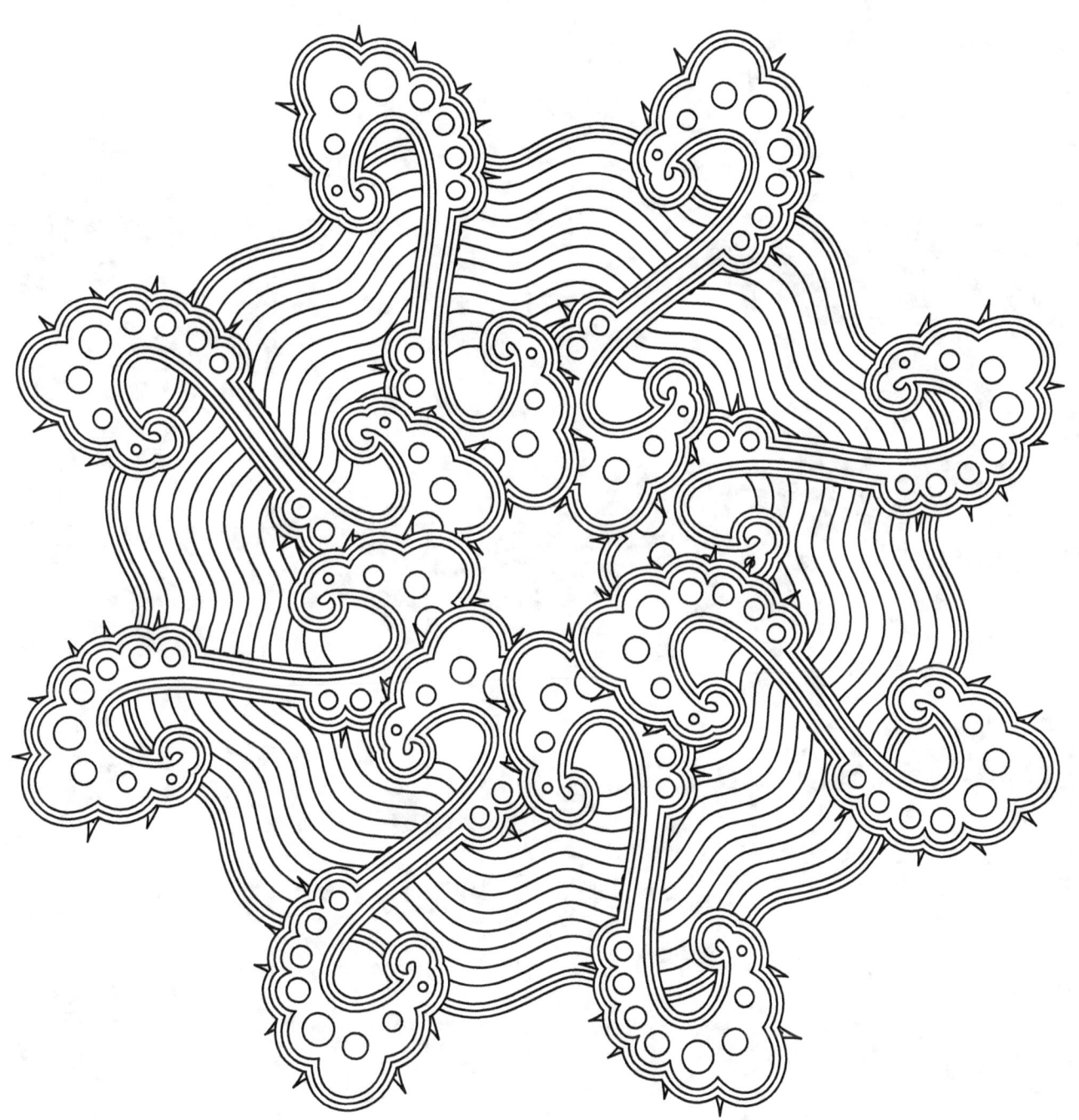

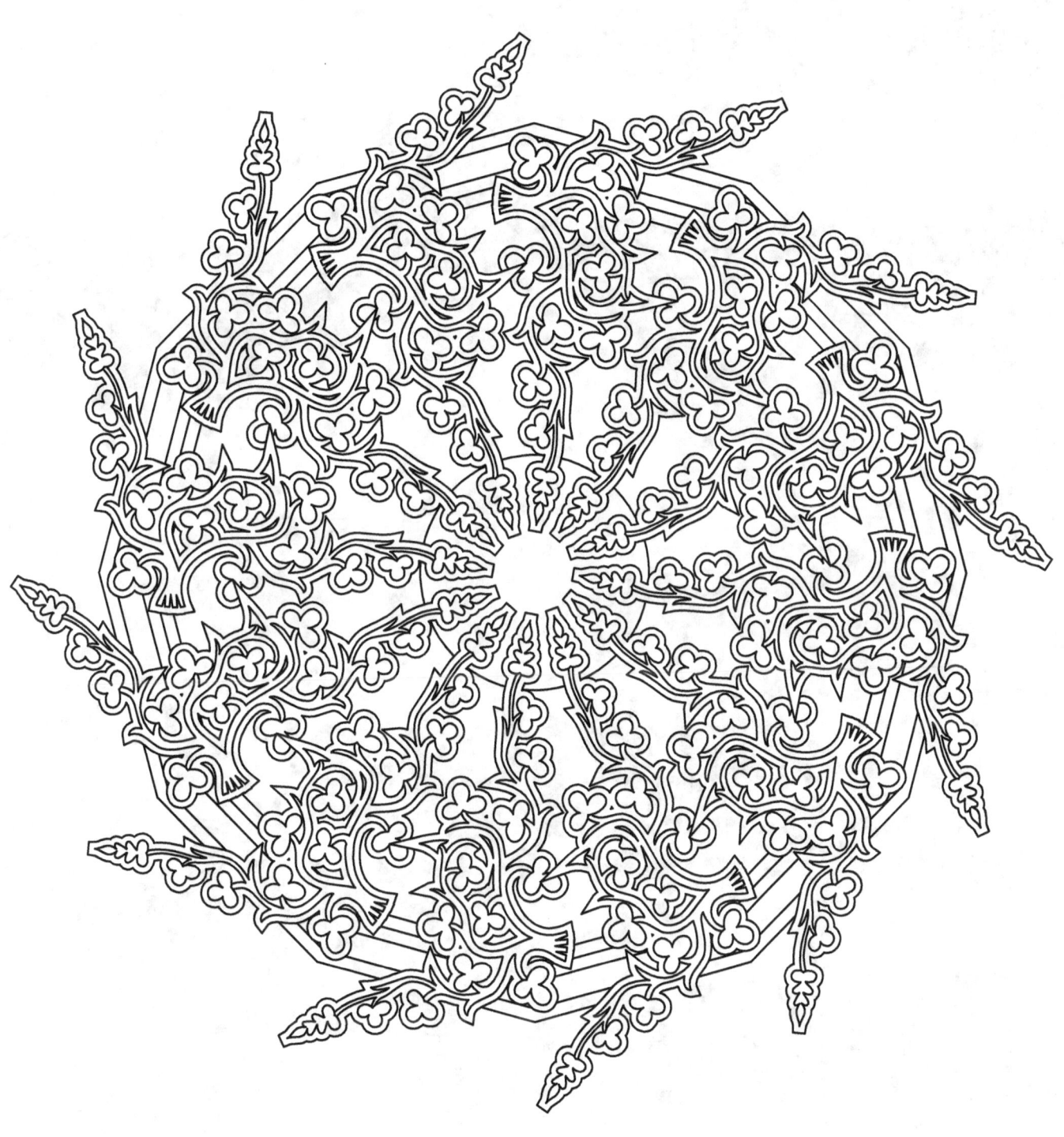

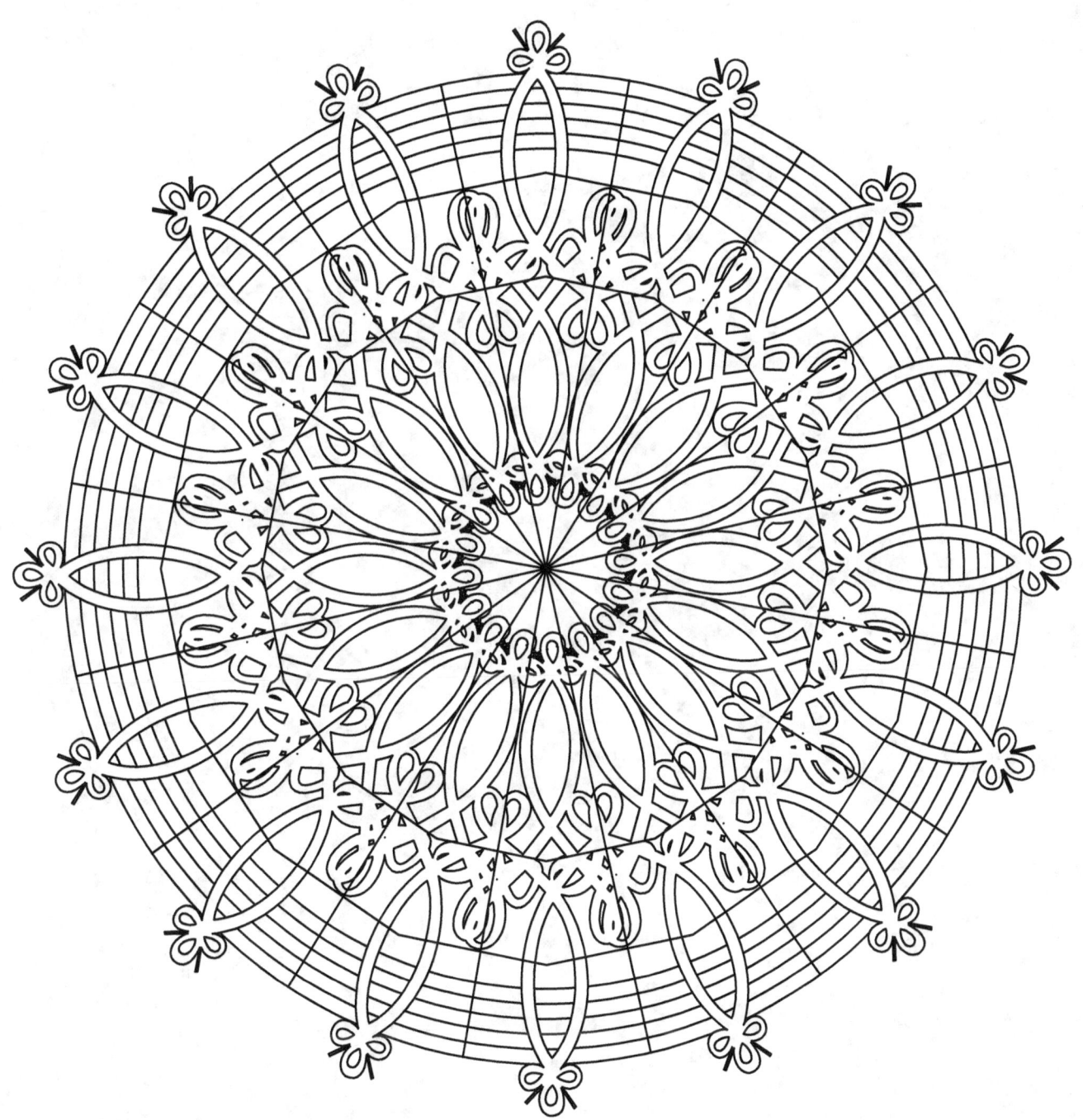

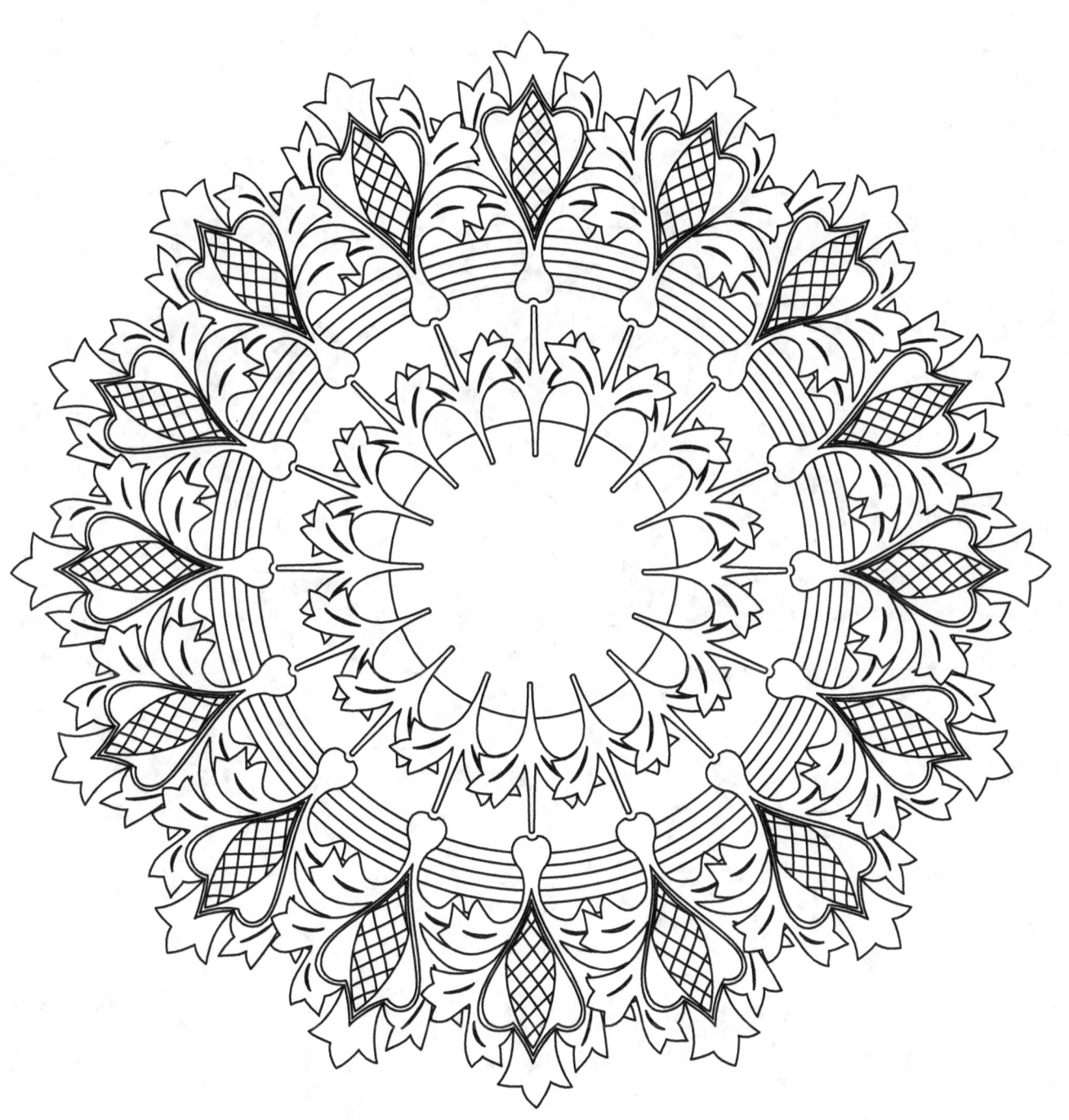

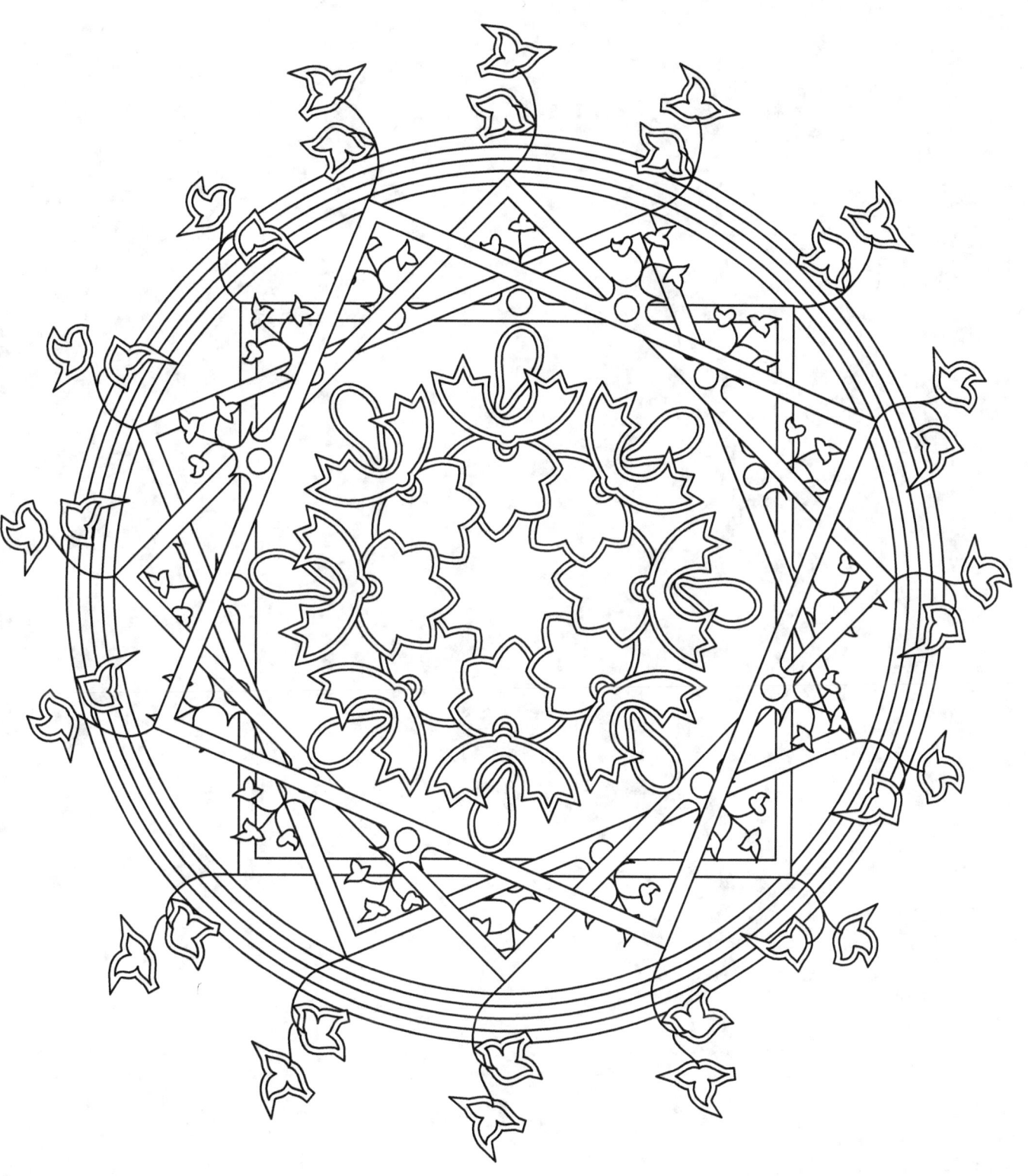

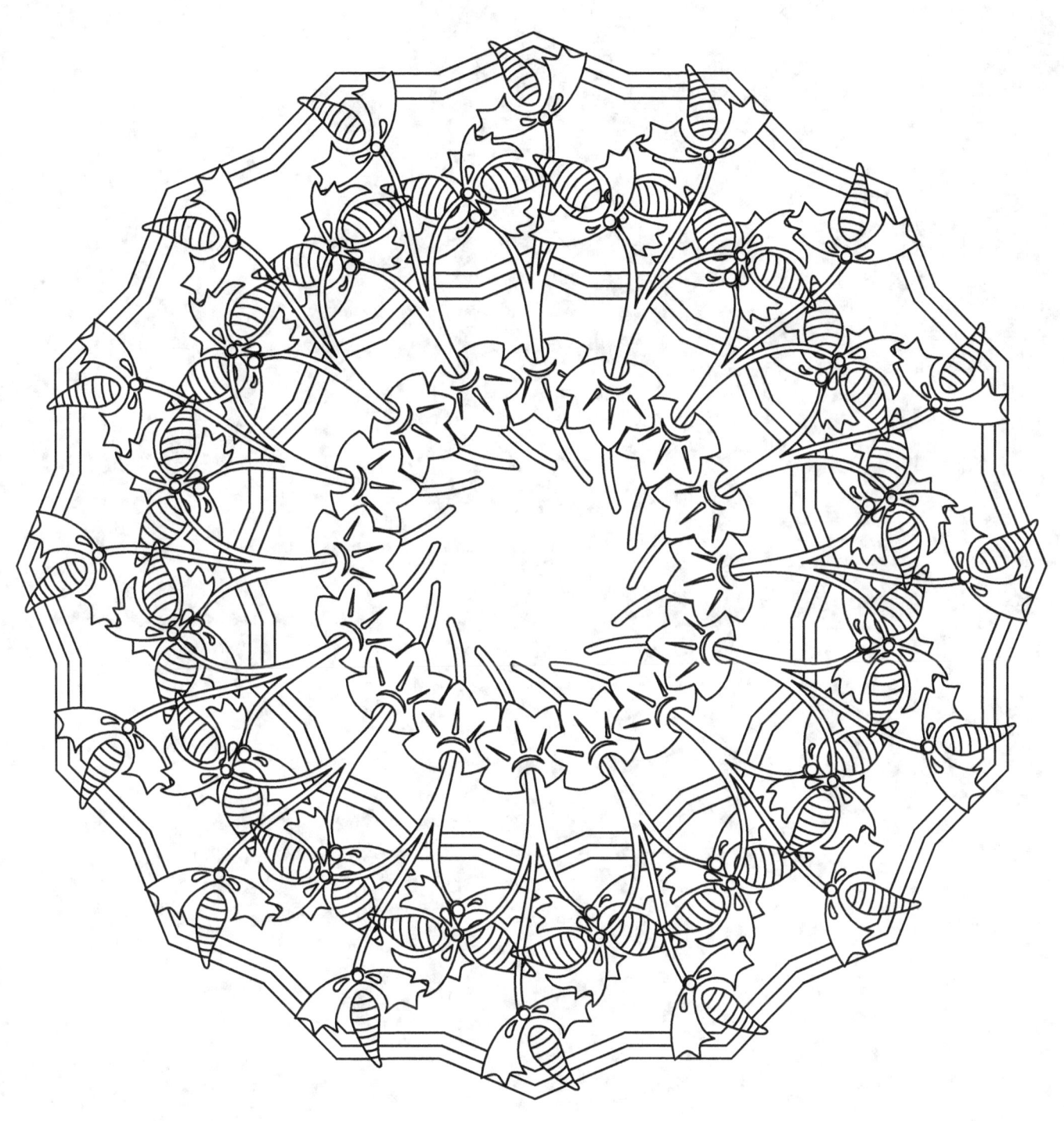

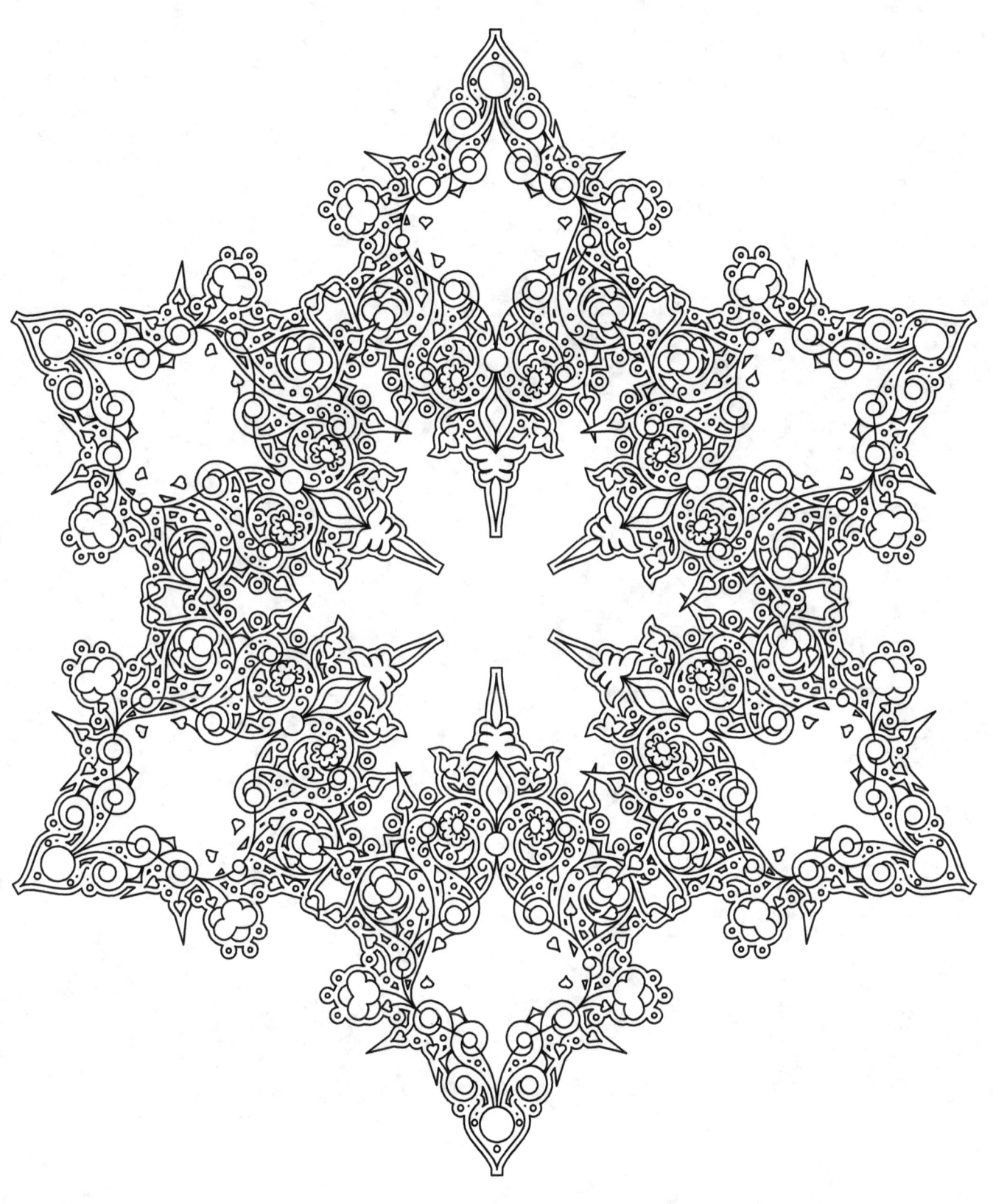

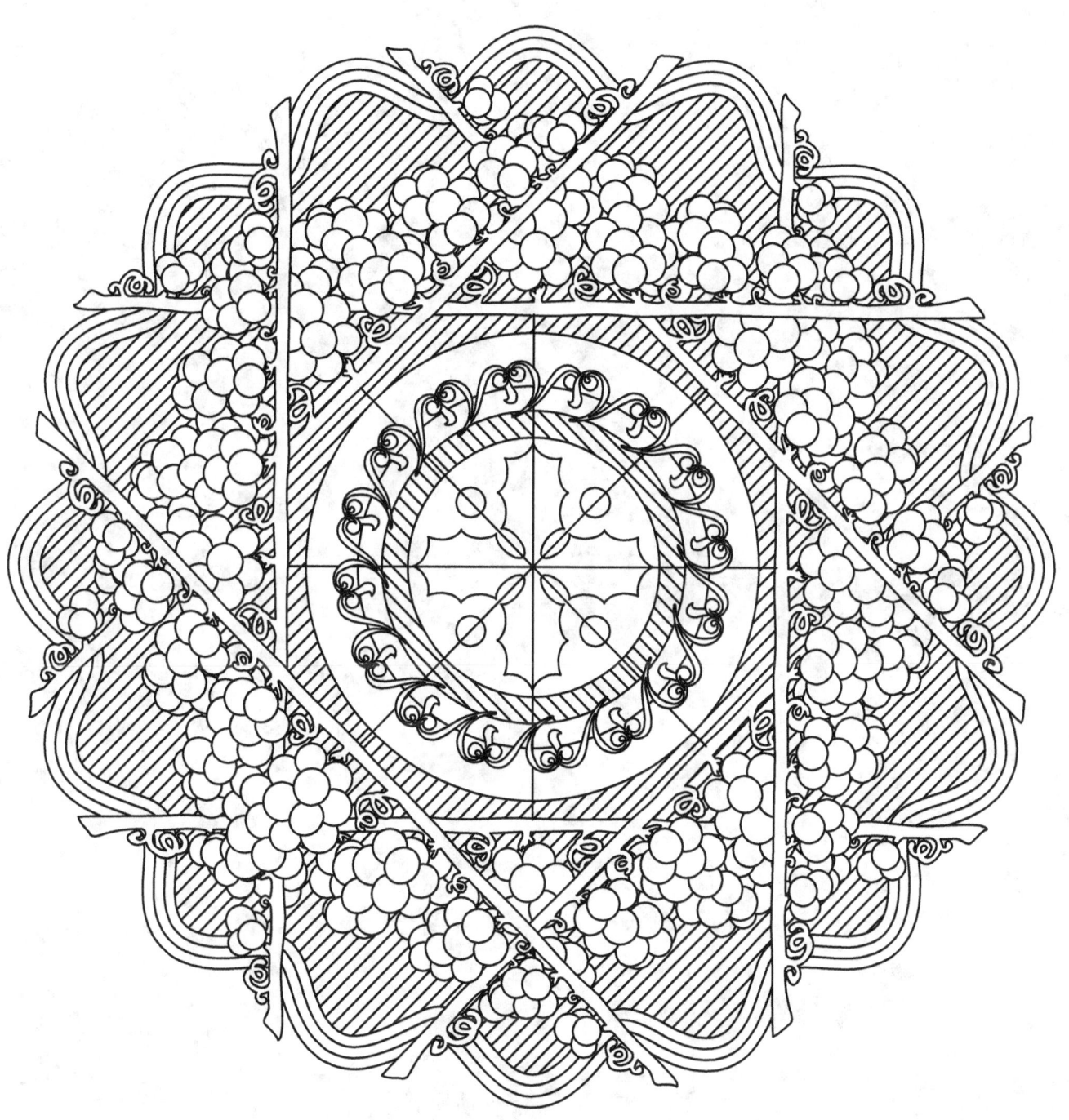

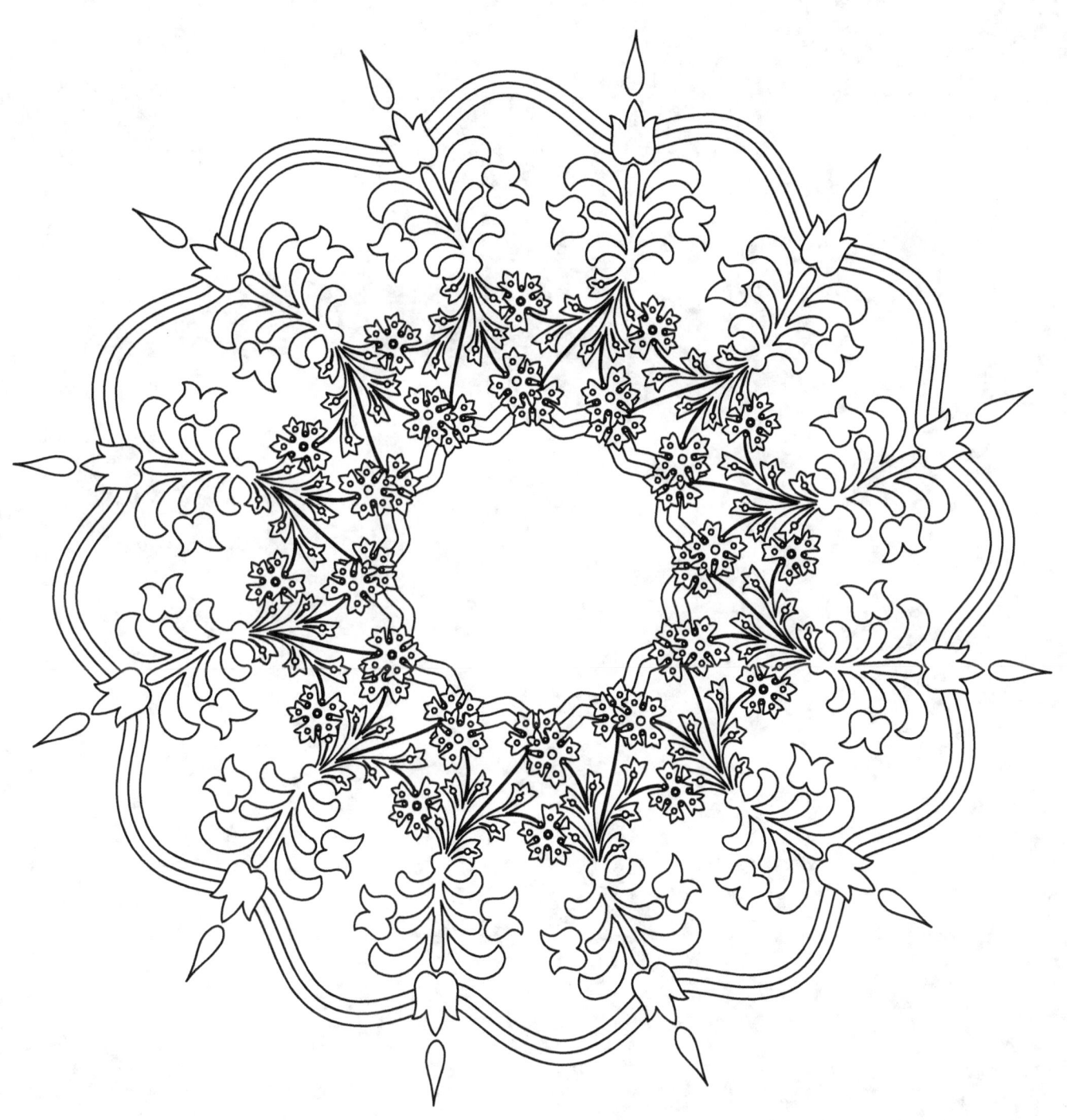

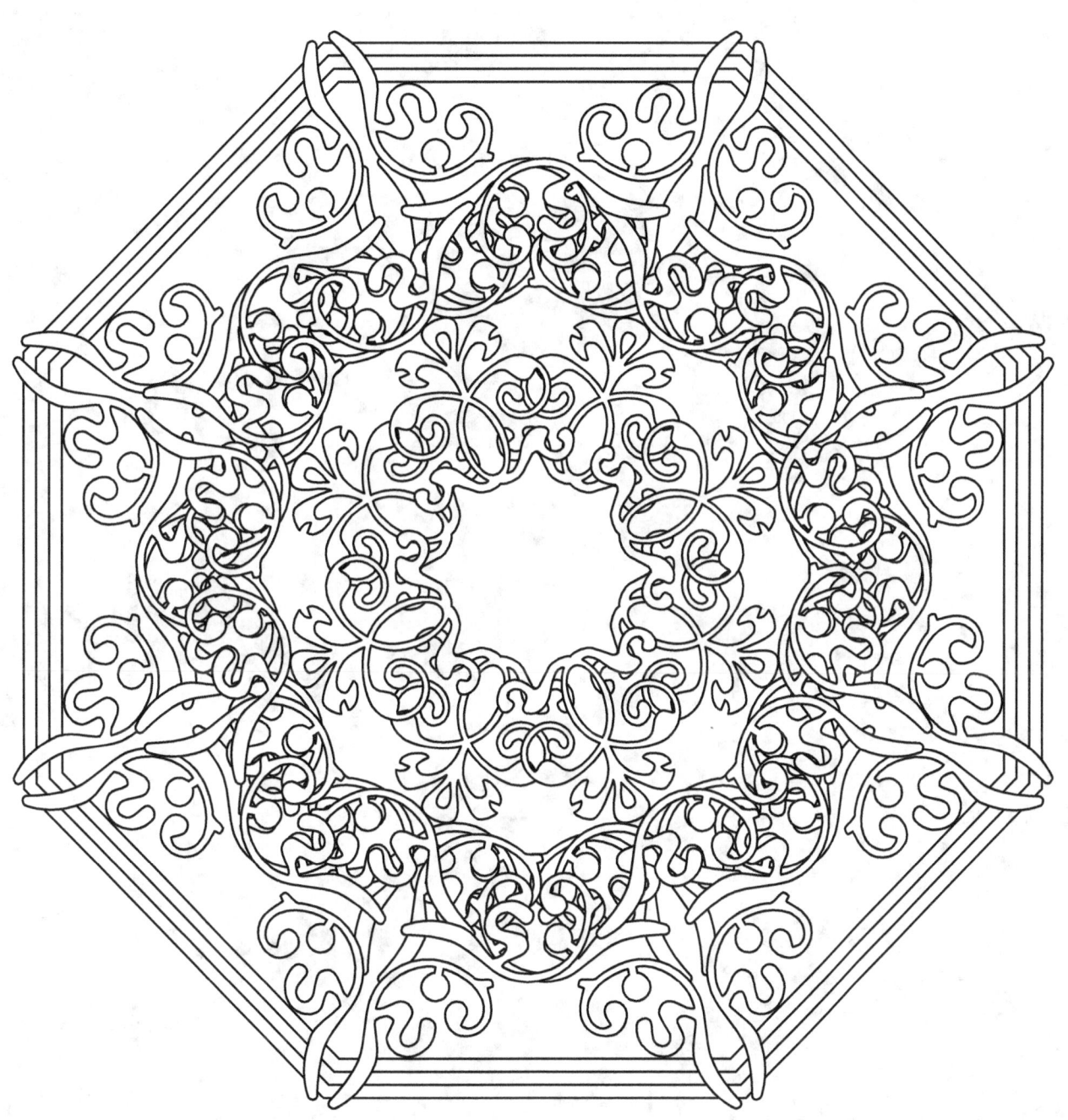

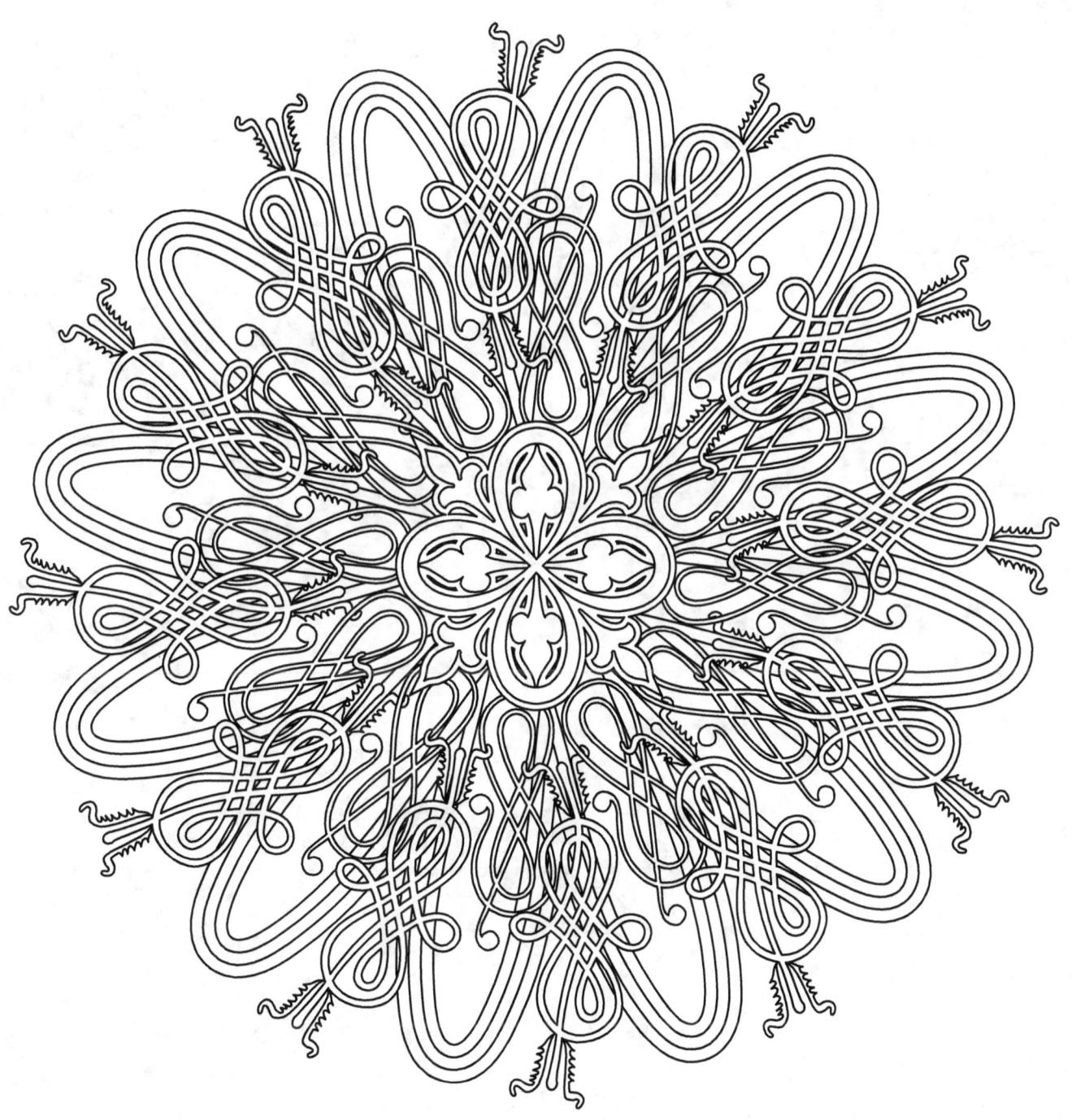

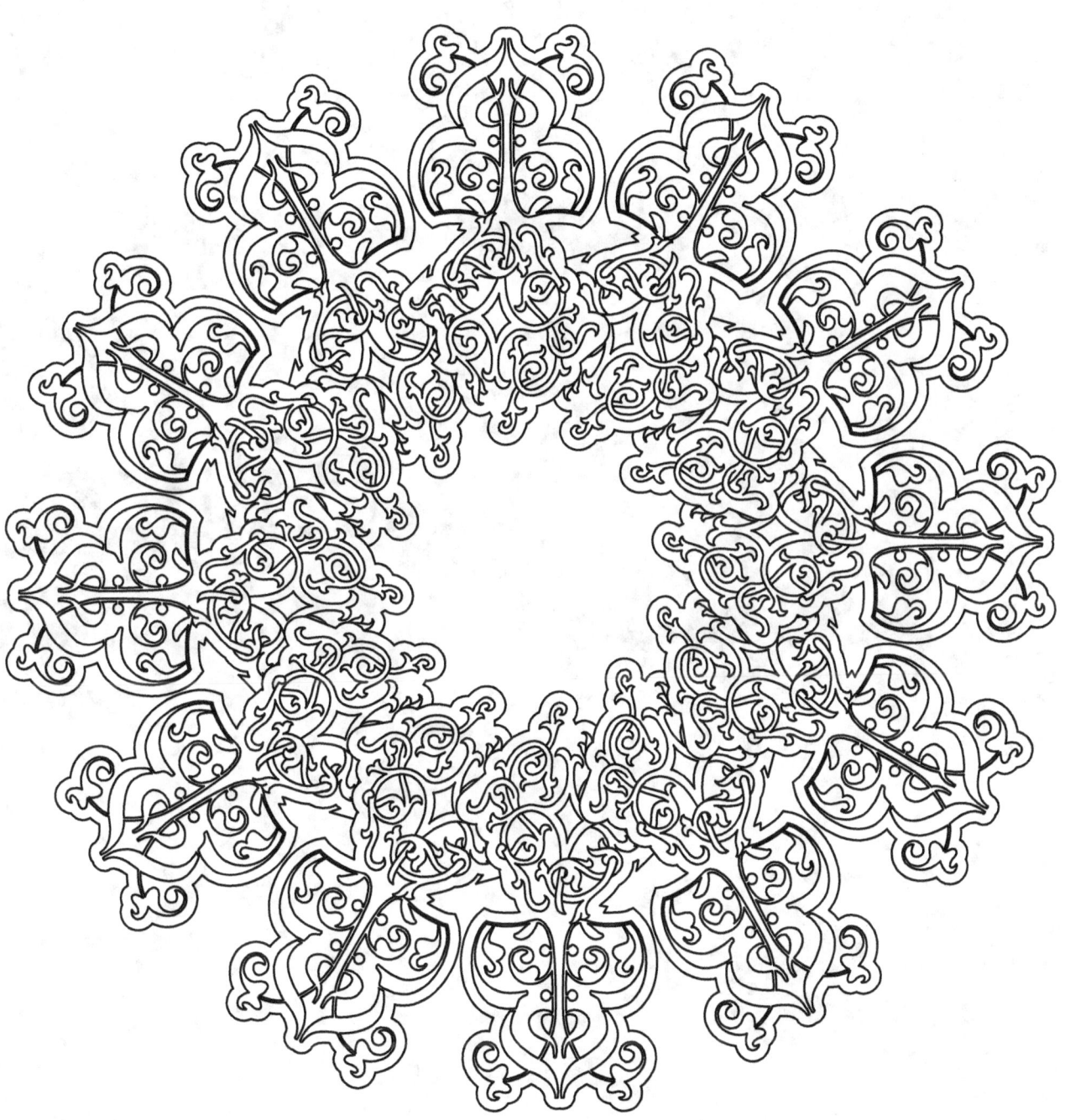

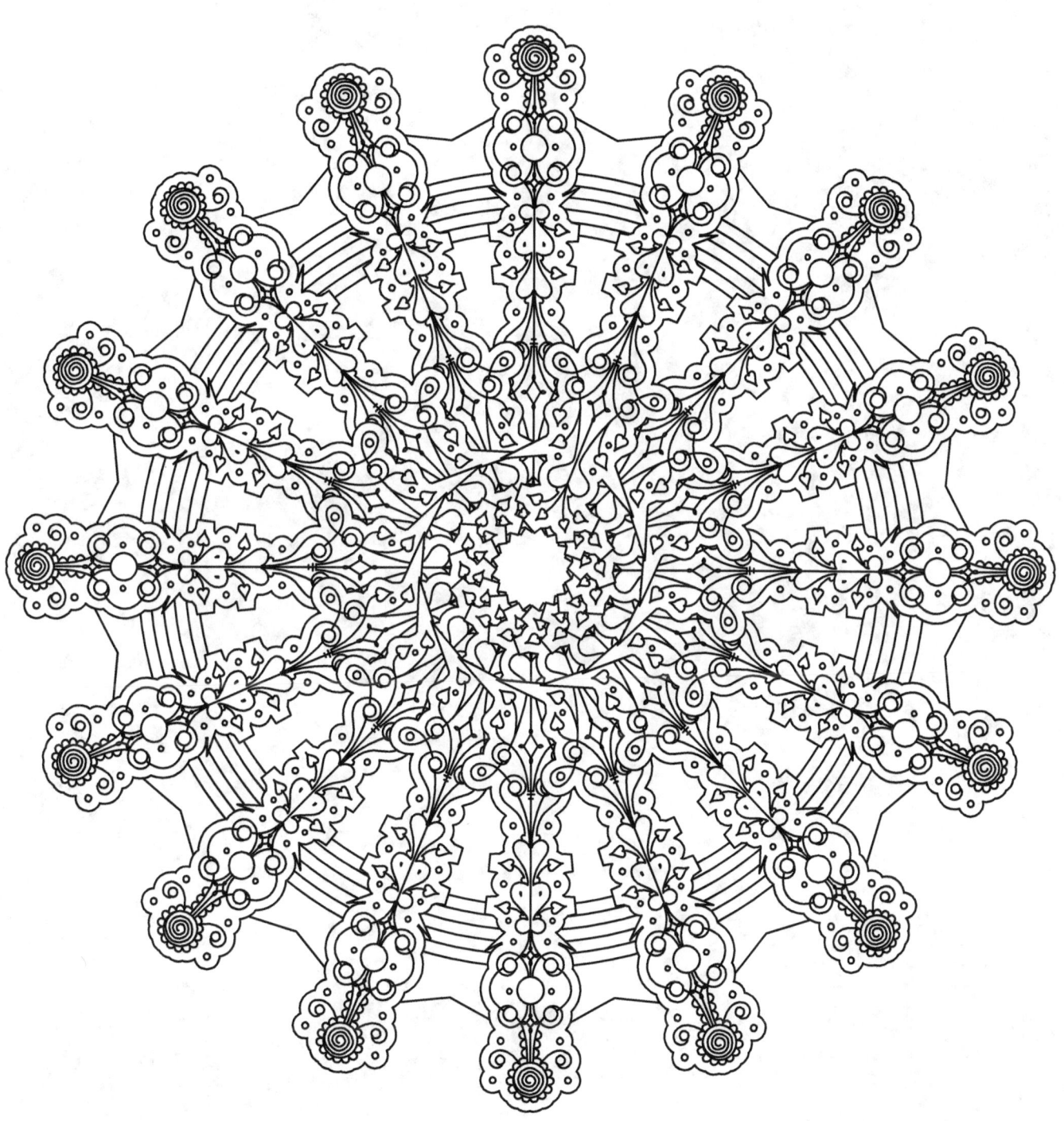

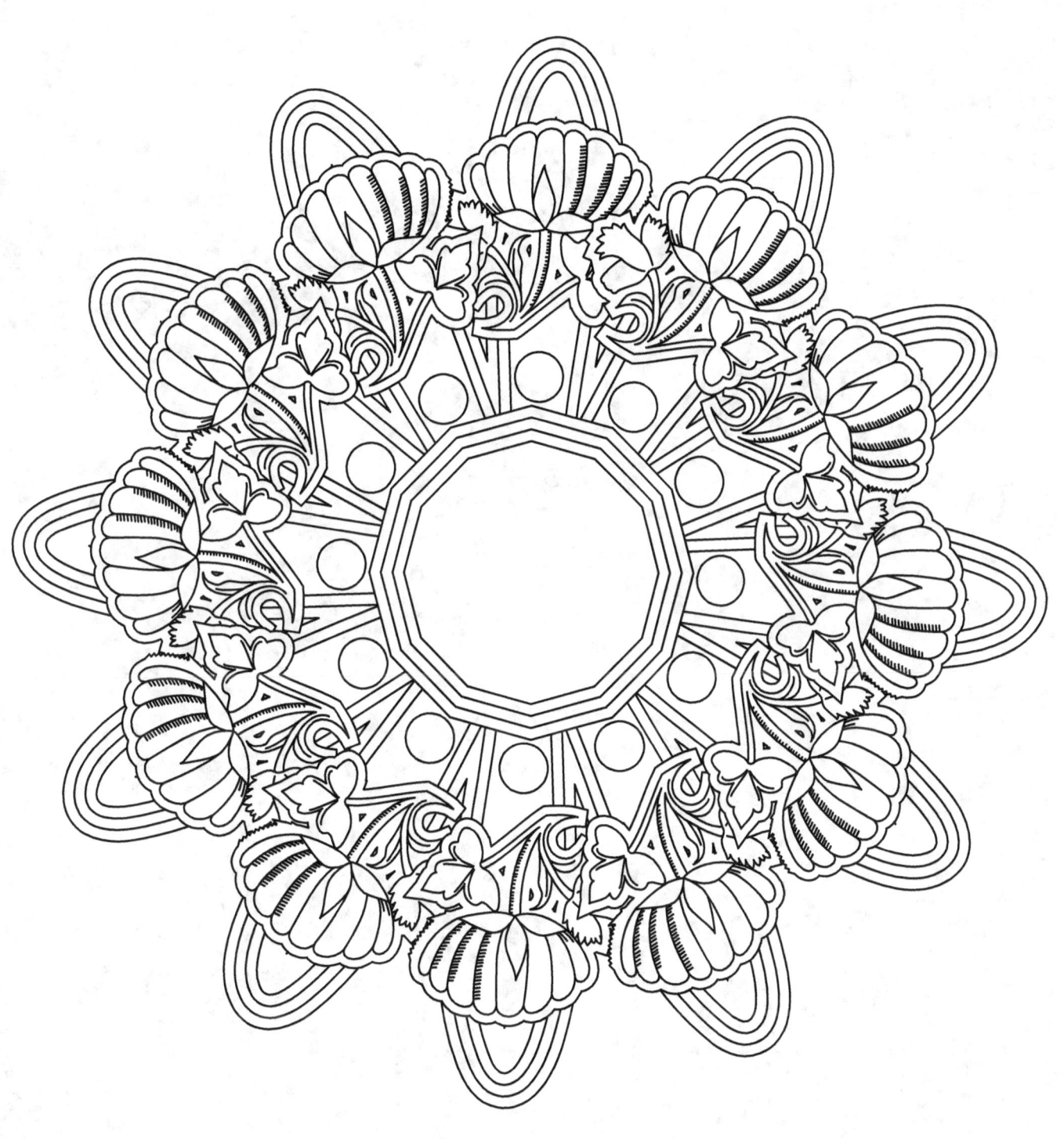

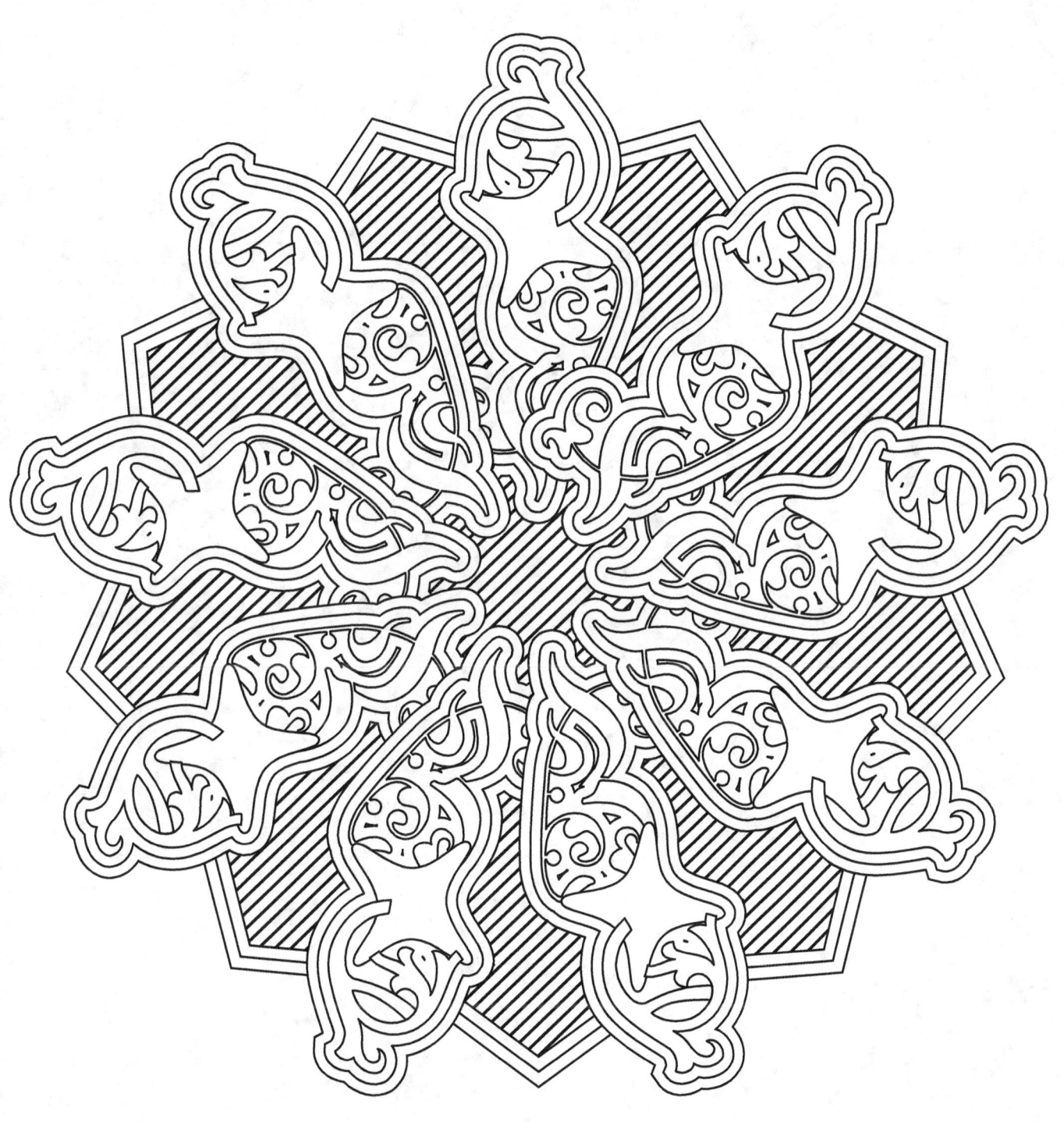

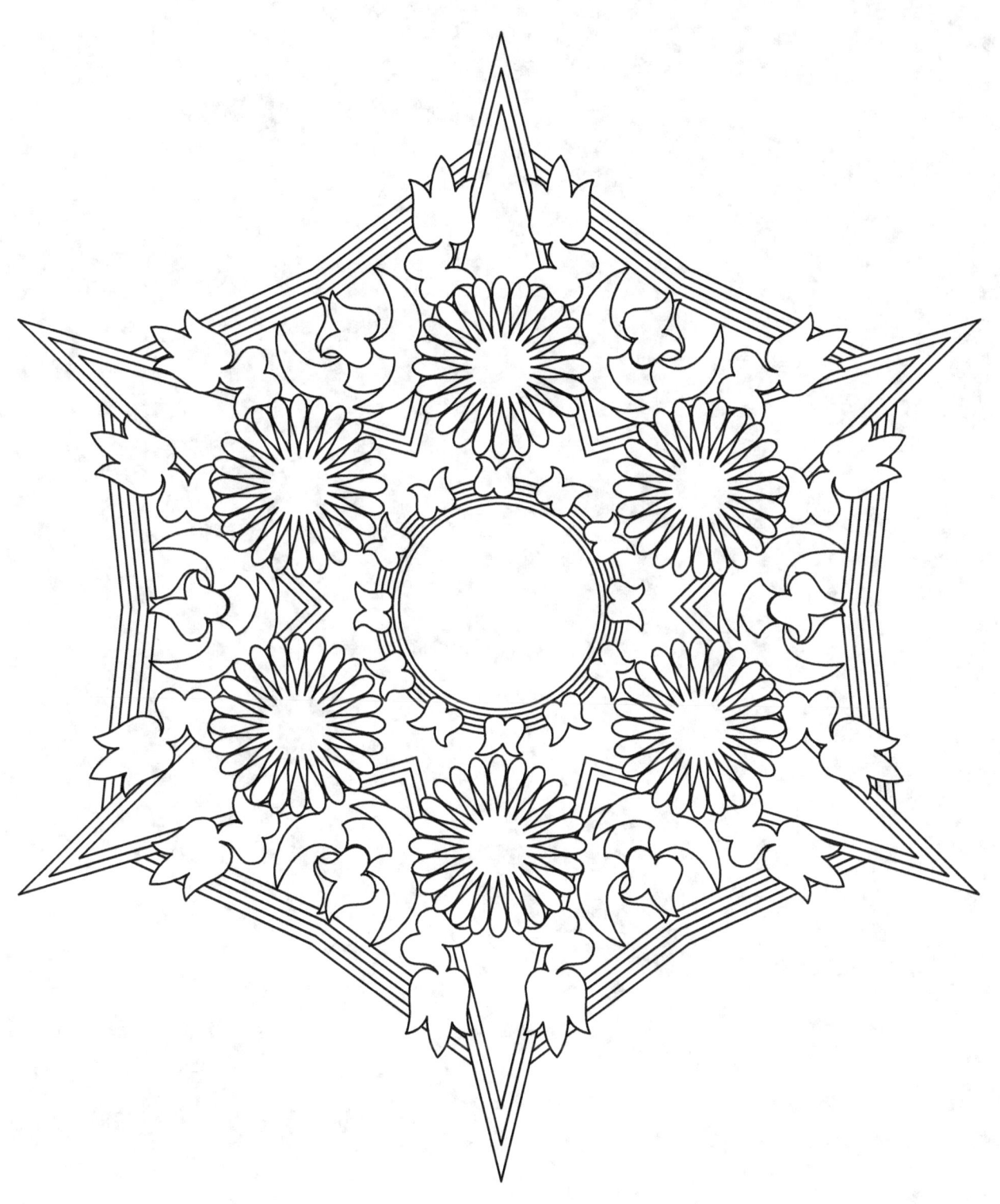

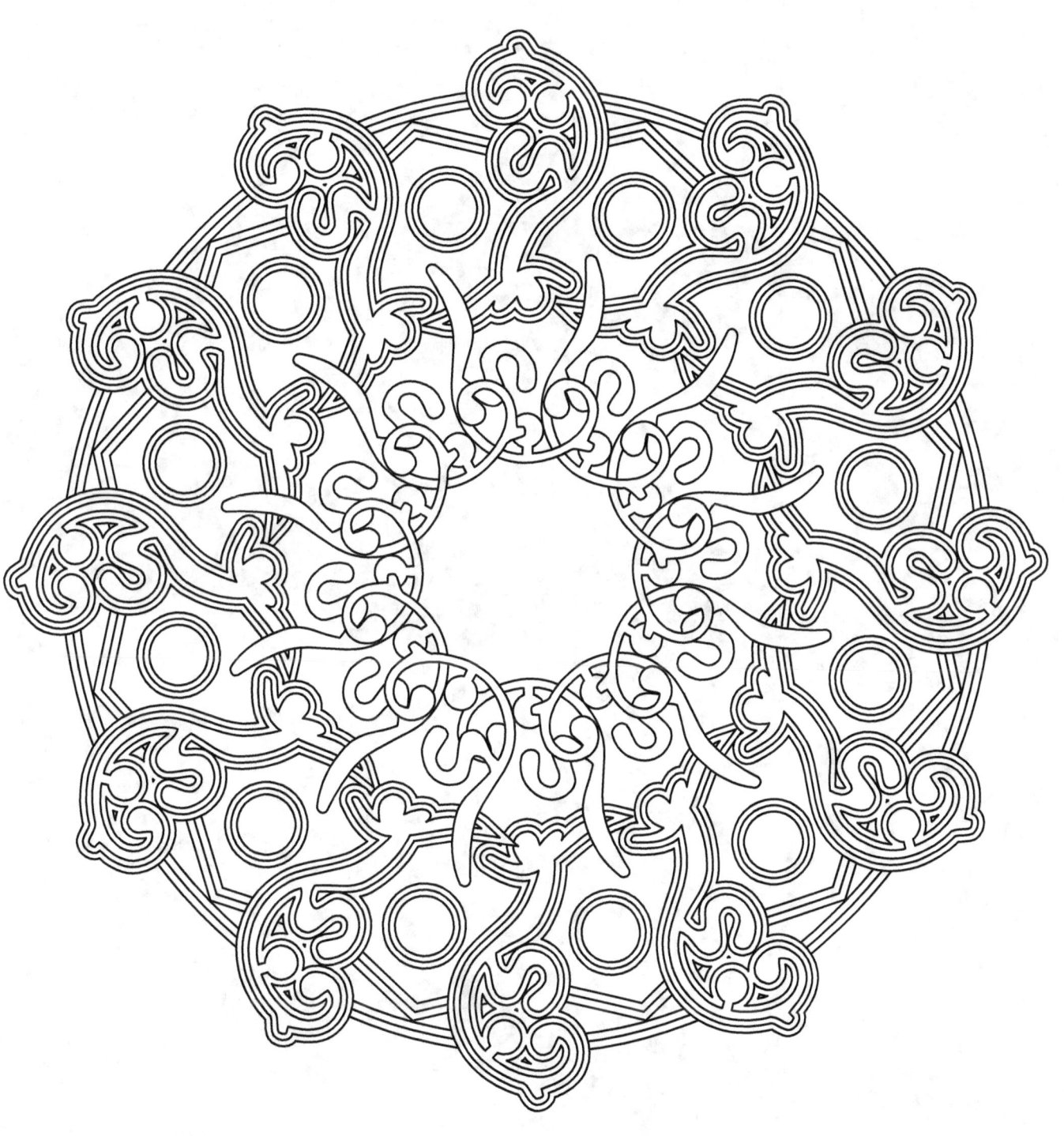

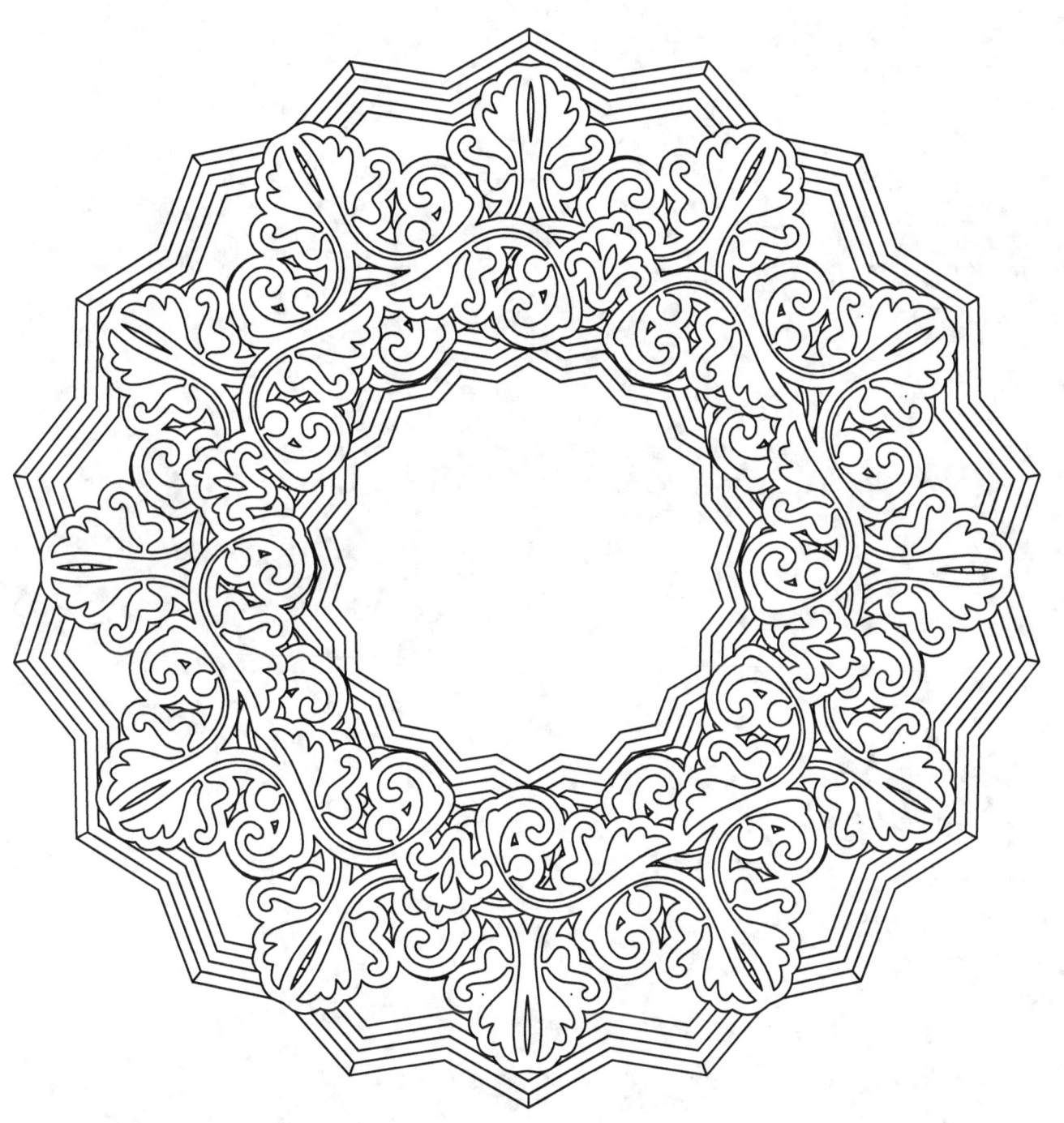

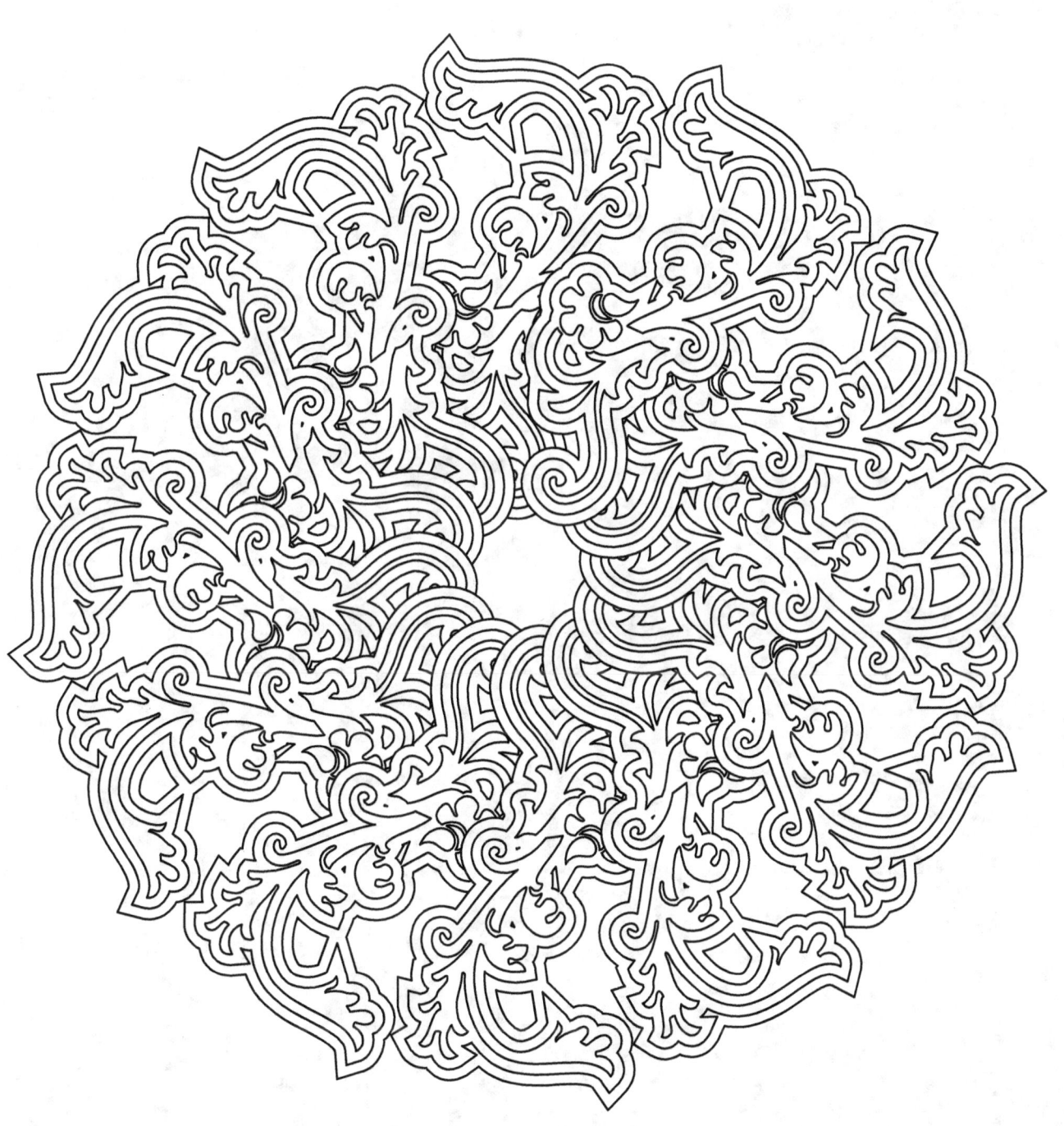

www.ingramcontent.com/pod-product-compliance
Lightning Source LLC
Chambersburg PA
CBHW081159180526
45170CB00006B/2147